U0088235

PERFECT

完全推理 ＋＋＋＋

數學

GAME 遊戲

www.foreverbooks.com.tw

yungjiuh@ms45.hinet.net

資優生系列 48

完全推理數學遊戲

編　　著	羅波
出 版 者	讀品文化事業有限公司
責任編輯	曾瑞玲
封面設計	林鈺恆
美術編輯	王國卿

總 經 銷　永續圖書有限公司
　　　　　TEL ／(02)86473663
　　　　　FAX ／(02)86473660
劃撥帳號　18669219
地　　址　22103 新北市汐止區大同路三段 194 號 9 樓之 1
　　　　　TEL ／(02)86473663
　　　　　FAX ／(02)86473660
出 版 日　2022 年 09 月

版權所有，任何形式之翻印，均屬侵權行為
Printed Taiwan, 2022 All Rights Reserved

掃描填回函
好書隨時抽

國家圖書館出版品預行編目資料

完全推理數學遊戲／羅波編著.
--二版.--新北市 ： 讀品文化, 民 111.09
　面；公分.--（資優生系列：48）
　ISBN　978-986-453-170-7 (平裝)
　1. CST：數學遊戲
997.6　　　　　　　　　　　　　111009572

前言

　　很多人對「數學」都有種莫名的恐懼感，提起「數學」來就頭痛，因為他們的數學成績很糟，似乎天生就沒有學習數學的思維和大腦！其實這是一個誤會，是你自己的錯誤認知。你可能會不相信的問，這是真的嗎？

　　當然是真的！這本《完全推理數學遊戲》即將為你展現數學王國的魅力！這裡的內容不同於數學課堂上的簡單運算和公式應用，而是選用了幾百個數學遊戲，讓你在故事中發現數學問題，透過對答案的探索和鑽研，你將對「數學」的認知有相當大的改觀，會發現原來我們一直生活在數學的世界裡，同時我們要解決這些問題也要掌握大量而豐富的數學技巧。眾所皆知，興趣是學習的原動力，最好的學習方法就是培養自己由衷的興趣，這樣你做什麼都是自發而自覺的。

　　另外更重要的是，在你探索問題的過程中，會感到其中的奧祕、驚嘆於其中的奇妙解法，感嘆於其中深邃而美妙的結論。

題目

解答

Qusetion

题目

PERFECT ++++
++++ GAME

01. 三人買魚

● 難易度：★　　完成時間：　　分　　解答：155頁

　　燦烈、伯賢、世勳三人合買1條魚，燦烈買頭，伯賢買尾，世勳買身。他們買的這條魚的魚頭重6兩，魚身重是魚頭與魚尾的和，尾重是半頭半身的和。魚價是頭2元1斤，尾4元1斤，身6元1斤。那麼他們每人該付多少錢呢？

02. 果汁有多重

● 難易度：★★　　完成時間：　　分　　解答：155頁

　　這個夏天天氣炎熱，燦烈特別怕熱，所以一個勁地想喝水。他每天要消耗掉好幾瓶礦泉水。

　　這天，燦烈家搬家。他很高興，天氣很熱，但他沒有時間喝水。等到了中午，他很渴很渴，為了補充水分，於是燦烈去超市買了一大瓶果汁。回到新房子裡，他突發奇想，想要秤秤果汁的重量是否和瓶子上標的一致。正好他身邊有個秤。他把整瓶果汁放在秤上，發現連瓶子共有3.5千克，和瓶子上標的很一致。現在，他喝

掉半瓶果汁,他再次秤的時候連瓶子還有2千克。那麼,你知道瓶子有多重?果汁又有多重嗎?

03. 該補償多少

● 難易度:★　　完成時間:　　分　　解答:155頁

世勳和伯賢賣了一批舊書,每本書所賣的價格正好等於書的總數。他們用賣舊書的錢,以每本10元的價格又買了一批新書,又以不到10元的價格買了一本漂亮的筆記本,正好把錢花完。他們將這些書「你一本,我一本」地平分,最後正好多出一本書和那本筆記本。他們商量好,為了公平,拿走筆記本的人得到一些錢作為補償。那麼,他應該得到多少補償才公平呢?

04. 秤中藥問題

● 難易度:★★　　完成時間:　　分　　解答:156頁

有一堆20公斤的中藥,準備分成10包,每包2公斤,但是手中的工具只有一架天平和5公斤、9公斤兩個砝碼,怎樣才能用簡便的方法將中藥均勻分成10份?

05. 雞兔同籠

● 難易度：★★　　完成時間：　　分　　解答：157頁

　　一天，爺爺帶鹿涵去鄉下玩。鹿涵看到有一家人將小雞和小兔關在一個籠子裡。爺爺問鹿涵：「鹿涵，妳數數小雞和小兔一共多少隻？」鹿涵數了數，一共36隻。爺爺又問鹿涵：「那妳看牠們一共有多少隻腳呢？」鹿涵數了數，雞腳、兔腳一共100隻。請問，小雞、小兔各有多少隻呢？

06. 巧秤藥粉

● 難易度：★　　完成時間：　　分　　解答：157頁

　　在化學實驗課上，同學們需要從一瓶70g的藥粉中取出5g來做實驗。而化學老師故意只給他們一架天平和一個20g的砝碼。你知道該如何取得適量的藥粉嗎？

07. 文具多少錢

● 難易度：★　　完成時間：　　分　　解答：158頁

　　到學期末了，學校決定給品學兼優的學生頒發獎品。負責採購的老師到文具店買獎品。售貨員向老師推薦了鉛筆、鋼筆、橡皮擦和原子筆等物品。老師發現2枝原子筆和一塊橡皮擦是3元；4枝鋼筆和一塊橡皮擦是2元；3枝鉛筆和1枝鋼筆再加上一塊橡皮擦是1.4元。請問，如果老師各種文具都買一種，加在一起要多少錢？

08. 魚有多少條

● 難易度：★★　　完成時間：　　分　　解答：158頁

　　燦烈的爸爸很喜歡養魚，尤其是熱帶魚。這一天，爸爸把燦烈叫到魚缸前，笑著對燦烈說：「兒子，你看熱帶魚好看嗎？」燦烈說好看，並問爸爸魚缸裡都是什麼魚？

　　爸爸說，魚缸裡一共有兩種魚，有好看的五彩神仙魚，還有虎皮魚。爸爸臨時給燦烈出了一道數學題：現

在魚缸裡兩種魚的數目相乘的積數在鏡子裡一照，正好是兩種魚的總和。請問這兩種魚各有多少條？

09. 切蛋糕

難易度：★　　完成時間：　　分　　解答：159頁

今天是子涵的生日，姑姑來幫子涵過生日的時候買了一個大生日蛋糕送給子涵，子涵可高興了。但是姑姑卻說：「子涵，姑姑今天送妳這個生日蛋糕，但是妳要做一道數學題。做對了才能夠吃蛋糕哦。」姑姑讓子涵切蛋糕。要求是：切1刀可以把蛋糕切成2塊，第2刀與第1刀相交切可以切成4塊，第3刀最多可以切成7塊。問：經過6次這樣呈直線的切割，最多可以把蛋糕切成多少塊？

聰明的你知道可以切成多少塊嗎？快來幫幫子涵吧！

10. 奇怪的手錶

● 難易度：★　　　完成時間：　　分　　解答：159頁

　　一天，老師帶小朋友們去科博館參觀。科博館裡新奇的東西可多了。在數學館裡小朋友們發現了兩隻奇怪的手錶。一隻每小時慢2分鐘，而另一隻每小時卻快1分鐘。帶隊的老師問小朋友們：「小朋友，你們誰能告訴老師，這兩隻奇怪的手錶什麼時候走得快的那一隻要比走得慢的那隻整整超前了1個小時？」

　　有聰明的小朋友很快就說出了答案。老師笑著點了點頭。請問，你知道嗎？

11. 我的兄弟姐妹

● 難易度：★★　　　完成時間：　　分　　解答：160頁

　　元旦時，神奇寶貝大家庭聚會，卡比獸的小弟弟火爆獸數了一下自己兄弟姐妹的人數，發現自己的兄弟比姐妹多1人。那麼，卡比獸的兄弟比她的姐妹多幾人？

12. 物理課上的故事

● 難易度：★★★　　完成時間：　　分　　解答：160頁

　　這節物理課老師講的是天平。先認識一下天平的砝碼。老師拿來了1克、2克、4克、8克、16克的砝碼各一個。認識完砝碼後，老師問大家：「學習了砝碼，也知道了它們的重量。那麼，秤重時，砝碼只能放在天平的一端，用這五種砝碼可以秤出幾種不同的重量呢？」

13. 誰的數最大

● 難易度：★★　　完成時間：　　分　　解答：161頁

　　這天喵喵學習了數學中的平方運算。回到家裡她問媽媽：「媽媽，我們來比賽好嗎？」媽媽問：「怎麼比呢？」喵喵說我們用1、2、3來做運算，可以做任何運算，最後看誰的數最大！

　　媽媽想了想寫出了一個數。看著喵喵皺眉頭的樣子媽媽提醒喵喵：「妳今天數學學了什麼？」經媽媽一提醒，喵喵想起來了，她笑了笑在紙上寫下了一個數。母

女倆笑了，原來她們倆寫的數一樣大！

　　小朋友，你猜她們寫的是什麼數呢？

14. 扎針問題

● 難易度：★★★　　完成時間：　　分　　解答：161頁

　　寶可夢學校開學，為學生做了全身檢查，其中包括化驗肝功能，透過驗血後分析的情況來決定每一個人需要注射幾針B肝疫苗。結果出來後，班長做了統計，發現全班45人中，有16%的人需要注射兩針，另外有68%的人需要注射一針，其餘的人不用注射B肝疫苗。那麼你知道醫院應為這個班準備多少支注射劑嗎？

15. 怎樣排隊

● 難易度：★★　　完成時間：　　分　　解答：161頁

　　上課了，數學老師走進教室，告訴大家今天的數學課在室外上，大家到室外集合。老師說：「大家各自分組，每組10個小朋友。」小朋友們迅速地進行了分組，按照老師的要求每組10人。老師又說：「現在你們來自

己排列，要10個人站成5排，並且要每排4個小朋友。你們想想要怎麼站呢？」這下可難壞了大家。10個人站成5排，按照除法運算，每排只能站2個人，老師怎麼要求站4個人呢？請問，你會排列嗎？怎麼才能站成老師要求的那樣呢？

16. 有趣的生日

● 難易度：★　　完成時間：　　分　　解答：162頁

可愛的皮卡丘，兩天前是2歲，今天是3歲，今年過生日的時候就4歲了，而明年過生日時將是5歲。

這樣的情況可能在現實中發生嗎？如果可能的話，皮卡丘的生日是幾月幾號呢？

17. 物物交換

● 難易度：★★★　　完成時間：　　分　　解答：162頁

A、B、C三個人打算交換文具。

A對B說：「我用6本筆記簿換你1支鋼筆，那麼你的文具數將是我所有文具數的2倍。」

　　B對C說：「我用4本筆記簿換你1支原子筆，那麼你的文具數將是我的6倍。」

　　C對A說：「我用14支鉛筆換你1支鋼筆，那麼你的文具數將是我的3倍。」

　　你能說出他們三人各有多少文具嗎？

18. 數學日曆

● 難易度：★★　　完成時間：　　分　　解答：163頁

　　小朋友，你們家裡有日曆嗎？那你知道可以拿日曆來做數學題嗎？

　　日曆上的日期都是一個個單獨的數字，它們都是由0～9這10個數字組成的。你知道它們除了可以告訴我們每天的日期之外，還有什麼用途嗎？我們可以用它們來做算術，不管是加法還是減法，都可以。

　　下面請小朋友們來做一個遊戲，就是在日曆上連續撕掉9張，使這9張上的日期數相加是54。請問，撕的第一張日曆是幾號？最後一張又是幾號呢？想一想，怎麼撕呢？

19. 幾根蠟燭

● 難易度：★　　完成時間：　　分　　解答：164頁

一天，媽媽在和小火龍玩遊戲。媽媽拿著寫有數字和拼音的卡片給小火龍，讓他來念。小火龍很聰明，媽媽教過一遍他就能記住。媽媽說：「小火龍，我們玩別的吧！」小火龍忙問媽媽玩什麼？媽媽說：「我給你出一道題，看你能不能馬上答上來！」小火龍說：「好啊！」

媽媽說：「假如現在外面在下雨，風很大，把電線桿吹倒了，屋裡停電了。我們開始點蠟燭，一共點了8根蠟燭，可是我們忘記關窗子了，風把蠟燭都吹滅了。第一次吹滅了3根，第2次又吹滅了2根。等把窗戶關上之後就再也沒有蠟燭被吹滅了。小火龍你說，最後能剩下幾根蠟燭呢？」小火龍想了想說了一個數字，媽媽笑著搖了搖頭。

小朋友，你說最後還能剩下幾根蠟燭呢？

20. 趣味競賽

● 難易度：★★　　完成時間：　　分　　解答：164頁

　　學校要準備數學趣味競賽，五年級的Jolin和Hebe都想參加。她們兩個人都報了名。Jolin和Hebe是鄰居，又是很要好的朋友，所以每天下課後兩個人都會在一起準備競賽的事。有時Jolin給Hebe出一些計算題，有時Hebe給Jolin出題。這一天，Hebe拿了一道題問Jolin，說她自己算不出來，讓Jolin幫忙算一下。

　　Jolin看了一下，題目是這樣的：小朋友，有一個奇怪的三位數，減去7後正好被7除盡；減去8後正好被8除盡；減去9後正好被9除盡。你知道這個三位數是多少嗎？Jolin想了想就開始埋頭算起來，一會兒她就算出來了。聰明的你也來算一算吧，這個奇怪的三位數到底是多少呢？

21. 玩撲克牌

● 難易度：★★　　完成時間：　　分　　解答：165頁

　　喵喵、小亮姐弟兩個和快龍、卡比獸是好朋友，他們四個常常在一起玩。

今天是週末，於是喵喵、小亮來找快龍、卡比獸玩。來的時候，快龍和卡比獸正在玩撲克牌，喵喵和小亮說也要一起玩。他們四個人就玩起了撲克牌。他們四個人一共抽了9張牌，每人抓了2張，還剩下1張。現在我們知道，喵喵抓的2張牌之和是10；小亮抓的2張牌之差是1；快龍抓的2張牌之積是24；卡比獸抓的2張牌之商卻是3。

　　請問小朋友，如果這9張牌是1～9幾個數字，你能猜出他們四個手裡各是什麼牌嗎？剩下的又是哪張牌呢？

22. 貼廣告

● 難易度：★★★★　　完成時間：　　分　　解答：165頁

　　燦烈失業了，現在的工作很難找，於是燦烈只能選擇去幫別人貼小廣告。燦烈負責的地區有2005根電線桿，它們都是等距離排列的，每兩根之間的距離稱為「桿距」。這天，燦烈領到了他的第一筆生意，給一家小診所貼廣告。診所給了燦烈2005張廣告，讓他貼在他所負責的地區的每根電線桿上。

　　因為燦烈所得的報酬是按他走過的「桿距」計算的，計費桿距計算的規則是：從他任意選定某根電線桿

貼上第一張廣告算起，到他貼上最後一張廣告為止。如果中間有折返點，必須在某根電線桿處折返，折返處的電線桿上要貼廣告。那麼他應該想一種什麼樣的走法，才能使他走過的計費「桿距」最多，從而得到的報酬也最多。你能幫他列出N根電線桿時計費桿距的最大值的公式並證明它嗎？

23. 打了幾隻兔子

● 難易度：★　　完成時間：　　分　　解答：166頁

在山裡，一到冬天獵人就要出動去山裡打野味了，一方面打的兔子的毛可以賣錢，另外還可以給孩子們弄些肉回來。這一天，獵人小智準備去山上打野味，妻子早早就起床給他準備要帶的東西。小智在孩子們盼望的眼神中出發了。等到天黑時，小智回來了。妻子上前問他今天打了多少獵物？小智想難為一下妻子，就慢條斯理地說道：「打了6隻沒頭的，8隻半個的，9隻沒有尾巴的。」聰明的妻子馬上就明白他打了幾隻。小朋友們，你知道嗎？

24. 電話號碼

● 難易度：★★　　完成時間：　　分　　解答：166頁

夢蝶上小學了，以前她的家在臺中東區，因為爸爸換了工作，夢蝶家要搬家了，要搬到高雄市去。到了新家，夢蝶問爸爸家裡的電話號碼是幾號？爸爸說：「我們家現在的電話號碼很好記，是一個人的生日。」夢蝶不知道爸爸說的這個人是誰。爸爸又說：「這個新號碼是原來電話號碼的4倍，原來的號碼倒過來寫就是現在的新號碼！」

夢蝶這下知道了家裡的新號碼。你知道夢蝶家的新電話號碼了嗎？

25. 乘車

● 難易度：★★　　完成時間：　　分　　解答：167頁

曍秀上中學了，以前上小學的時候學校離家很近，他自己走路去上學就行。現在曍秀上了中學，學校離家也遠了。爸爸和媽媽說：「曍秀長大了，是個小男子漢了，可以自己搭車去上學了。」為此，媽媽幫曍秀辦了

一張悠遊卡，暭秀每天刷卡搭公車上下學。一天，暭秀在等公車時，碰到了鄰居寅娜。寅娜問暭秀搭什麼車上學？暭秀說：「公車和捷運都是每隔10分鐘就來一班，票價也一樣，只是公車開過之後，隔2分鐘捷運才來，再過5分鐘下一趟公車又開過來。那妳認為我搭哪一趟車更省事更划算呢？」寅娜覺得這是一道很難的數學題呢！

26. 魔術硬幣

● 難易度：★　　完成時間：　　分　　解答：167頁

魔術世界充滿了神祕，誰都想探知其中的奧妙。不過，這其中的奧妙也許只有魔術師才知道吧？我們無法解釋。魔術師也不會都解釋給我們聽，因為那是他們的世界，作為旁觀者，我們只能看著表面的神奇感嘆了。不過今天我可以為大家揭密一個神奇的硬幣魔術。

最美妙的硬幣魔術常常被解釋成超感官的感知。其實它實際上是數學奇偶概念的一個例子。魔術師讓某個人在桌子上擲一把硬幣，快速看一下結果，然後轉過身去，讓這個人隨機將一對對硬幣翻面——隨便他想翻幾對，然後要求這個人遮住其中一枚硬幣。

當魔術師轉回身來，他可以立刻說出被遮住的硬幣是正面還是反面。你知道這是怎麼回事嗎？

27. 最後一個活著的人

● 難易度：★★★　　完成時間：　　分　　解答：**168**頁

古羅馬競技場在世界十分著名。它不僅是古羅馬帝國的象徵，也是勇氣的象徵，更是血腥和殘忍的象徵。

在競技場上，有競技士與競技士的對戰，也可以說是人與人的對戰；有獸與獸的對戰；也有人與獸的對戰。當人或者是獸在競技場中央浴血奮戰的時候，他們的觀眾是統治階級，統治階級用這種血腥的手段滿足自己的眼睛，他們不顧競技場上人或者獸的生與死，只關注著那場決鬥的勝與敗。

在競技場上對戰的不僅僅有競技士和動物，還有即將被處決的罪犯。古羅馬皇帝把要處決的罪犯送進競技場，讓他們在跟野獸搏鬥的過程中要麼放棄自己的生命被野獸吃掉，要麼拼盡全力把野獸打死。當然，大多數的罪犯都會被野獸吃掉，因為皇帝放進競技場的野獸是獅子，沒有誰能打得過獅子。

今天又到了皇帝處決罪犯的日子，監刑官今天的職

責是處決36個囚犯，讓他們被競技場裡的獅子吃掉。獅子每天吃6個人，而囚犯中恰有6個人讓監刑官恨之入骨，但監刑官又想表現得公正無私。如果監刑官讓那些囚犯圍成圈，那他要如何安排這6個人的位置才能使他們都在第一天被獅子吃掉？

28. 幾隻貓

● 難易度：★★★　　完成時間：　　分　　解答：168頁

　　我們知道中國有個說法是：貓有九條命。這件事是不是真的呢？我也無從證明。但很多關於貓的傳奇都是這麼說的。而且不僅僅在中國有這樣的說法，古老的埃及王國也有這樣的傳說。

　　這是來自古埃及的一個問題，這個問題可以證明古埃及也有關於貓有九條命的傳說。問題是這樣的：一隻貓媽媽已經度過了她9條命中的7條，而她的孩子中，一些已經度過了9條命中的6條，另一些則只度過了4條。這時，貓媽媽和她的小貓總共還剩下25條命，你能算出貓媽媽應該有幾隻貓嗎？

29. 一元消失了

● 難易度：★★　　完成時間：　　分　　解答：168頁

　　公司派三個職員出差。到了目的地，他們先找了家旅館投宿。

　　他們在旅館訂的是三人房，住宿費由三個人分攤。付錢時，他們每人交了10元，將30元交給服務生後，再由服務生交到會計那裡去。會計找回了他們5元。但服務生的人品很差，在中間私吞了2元，只還給他們3元。三個人不知道內情，於是把3元平分了。也就是說，他們每人付了9元，一共是27元。但是，27元再加上服務生私吞的2元，一共29元，怎麼少了1元呢？這是哪裡出了問題？三個職員當然不會知道少了1元，因為他們不知道服務生私吞了2元，那麼讓我們幫他們想想吧！

30. 後天是禮拜幾

● 難易度：★　　　完成時間：　　分　　解答：169頁

　　小智在家專門靠寫作賺錢，每天他都會在電腦前埋頭苦寫，常常忘記了時間，甚至每天過著日夜顛倒的生活，如果沒有人提醒他吃飯，他連吃飯都想不起來了。他的電腦上貼滿了提醒的字條，比如週一去火車站接人，這樣他才不會忘記一些重要的事。

　　這天，他家的電話響了起來，小智在電話響了半天之後才聽見，是小智的老同學打來的，他邀請小智參加他的婚禮。小智問他婚禮在哪天舉行，老同學說在後天。小智答應了。放下電話，小智突然發現，因為最近他沒有什麼特殊安排，所以他根本想不起來後天是禮拜幾，不知道是禮拜幾他就沒法在他的電腦上貼上提醒他參加婚禮的字條。他該怎麼辦呢？小智只知道今天的前5天是星期六的後3天。

　　那麼請你幫他猜猜，後天是星期幾？你能猜出來嗎？

31. 跑車相撞

● 難易度：★★　　完成時間：　　分　　解答：169頁

　　兩輛跑車在同一條山路上相向奔馳。這條山路很窄，只能容下一輛汽車通過，所以在兩輛跑車主人都沒有提前預知的情況下他們很有可能相撞。一輛跑車的速度是每分鐘跑4英里，而另一輛跑車的速度是每分鐘跑6英里。如果他們開始時相距100英里，那麼在他們相撞前1分鐘，兩車相距多遠？

32. 誰是傑米的兒子

● 難易度：★　　完成時間：　　分　　解答：170頁

　　今天是週末，天氣晴朗。傑米和吉米各自帶著他們的一個兒子去釣魚。他們每個人都興致勃勃，準備在釣魚場裡大顯身手。

　　經過一天的比賽，最終結果是：傑米釣的魚條數的個位數字是2，他兒子釣的魚條數的個位數字是3；吉米釣的魚條數的個位數字也是3，他的兒子所釣的魚條數

的個位數字是4。而他們所釣魚的和是某個數的平方。現在你能知道傑米的兒子是誰了嗎？

33. 坐船

● 難易度：★　　完成時間：　　分　　解答：170頁

夏天到了，雨水增加了，河水暴漲，好多人被困在河的對岸，他們都很著急，想早點過河，但湍急的河水已經把橋給淹沒了。他們等了好幾天，河水也沒有降下去，但是水流已經慢慢平緩下來。於是河對岸派來一艘小船，把困在對岸的人一一擺渡過去。這時，算上船夫，河對岸一共有37個人，而這艘小船一次只能載5個人。那麼，這37個人要分多少次才能全部過河呢？

34. 滾石頭

● 難易度：★★　　完成時間：　　分　　解答：170頁

小朋友，你知道沒有汽車的古代，我們的老祖宗使用什麼工具搬運沉重的東西嗎？你肯定想不到，他們用的是木頭。也許你不知道怎麼用木頭來運重物，我來告

訴你吧！在古代，我們的先輩是很聰明的，那些沉重的石頭搬不動，怎麼辦呢？有人說我們可以滾動石頭啊！這個想法很好，這樣可以不用使用蠻力，借助地勢使石頭滾下坡。後來，又需要把重物搬運到高處去，這就不能利用地勢了。

有人提出用木頭，因為木頭是圓的，我們把石頭搬到木頭上，滾動木頭來達到搬運石頭的目的。這個想法使我們的老祖宗省了不少力氣。

現在假設我們也需要搬重物。兩根相同的圓木周長都是1公尺，如果圓木滾了一圈，那麼重物將前進多少距離呢？

35. 死裡逃生

● 難易度：★★　　完成時間：　　分　　解答：171頁

程湘是一個喜歡冒險的姑娘，她最喜歡攀岩和游泳。這一天，程湘來到了她一直夢寐以求的一座高山腳下，今天她要征服這座高山。在程湘還沒有做好準備要攀岩的時候就聽到了有人在喊「發生雪崩了，快跑啊！」

程湘顧不得多想就隨人們開始跑。她跑到了一條隧道裡，隧道很長，可是程湘的身後還有很多石頭從山上

往下滾。程湘加快了腳步，她不停地回頭看，據她目測，石頭的直徑大概有20公尺左右，而隧道的寬度大概也有20公尺，這怎麼辦，眼看就要被石頭壓住了，可是隧道還沒有盡頭。

聰明的你有什麼辦法來幫幫程湘呢？

36. 兄弟數數

● 難易度：★★　　完成時間：　　分　　解答：171頁

這天，爸爸媽媽都出門了，只剩下我和弟弟兩個人在家。爸爸媽媽臨走前叮囑我要我哄著弟弟玩。弟弟剛上幼兒園，但是他很聰明。還沒上幼兒園的時候，媽媽在家裡就教會了他很多東西，他不但會數數，還會背唐詩呢！上了幼兒園弟弟就當上了班長，他心裡有多高興就別提了。

我和弟弟玩了一會兒他就煩了，說這些遊戲在幼兒園裡都和小朋友們玩過，不好玩，非要纏著我玩別的。我想了想說：「弟弟，我們玩數數吧！我教你玩的別人肯定沒玩過。」聽我說完，弟弟趕緊問我：「那你說怎麼不一樣呢？」我說：「我數單數，你說雙數。」弟弟答應了。我先開始說1，弟弟就說2，我們依次說下去。

　　小朋友，你能快速說出哥哥數的8個數的和比弟弟數的8個數的和少幾嗎？

37. 母子的年齡

● 難易度：★　　完成時間：　　分　　解答：171頁

　　小朋友，作為孩子你知道爸爸媽媽的生日嗎？你知道他們多少歲了嗎？每年我們過生日的時候，爸爸媽媽都會給我們買生日禮物，買生日蛋糕。可是，爸爸媽媽的生日呢？有多少小朋友會記得或者會知道呢？今天回到家就問問爸爸媽媽的生日，然後悄悄地記下來。等到了他們生日的那一天，即使你沒有買禮物給他們，一句「生日快樂！」也會讓他們很高興的。

　　今天我們就來做一道關於年齡的計算題吧！

　　假如華華的媽媽今年和華華相差26歲，4年後華華媽媽的年齡正好是華華的3倍。小朋友，你能算出來現在華華幾歲？華華媽媽多少歲嗎？

38. 北極之行

● 難易度：★★　　完成時間：　　分　　解答：172頁

小朋友你們都坐過飛機嗎？坐飛機很好玩吧？

今天我們就來做一道關於飛機的計算題吧！假設你現在是一名飛行員，你正在駕駛著你的飛機在天上飛。突然你接到了任務。任務是你要駕著飛機向北極的方向飛。等你飛到了北極，又收到了從北極點出發，向南飛行50公里的任務，然後再向東飛行50公里。小朋友，你知道現在你的位置離北極點有多遠嗎？

39. 摘蘋果的人

● 難易度：★　　完成時間：　　分　　解答：172頁

幼兒園的小朋友特別愛玩遊戲，假設現在我們帶小朋友到果園裡摘蘋果。5個小朋友可以在5秒鐘內摘到5個蘋果，那麼一分鐘內摘到60個蘋果需要多少個小朋友呢？拿起你的筆算一算吧！

40. 年齡的差別

● 難易度：★★　　完成時間：　　分　　解答：172頁

　　關於年齡的算術題我們現在有了一些接觸，想必大家也有自己的解題思路了吧？

　　我們再做一道吧。我有一個朋友，45年前他的兒子剛出生時，他就已經成為一名職業魔術師了。最近他又告訴我，如果他現在把他的歲數的個位數和十位數調換一下就是他兒子的年齡。我知道，我的這個朋友比他的兒子大了整整27歲。那你能猜出來，他們父子現在的年齡嗎？

41. 手指問題

● 難易度：★★　　完成時間：　　分　　解答：173頁

　　小朋友，你看過UFO嗎？你相信有外星人嗎？

　　我們今天來講一個故事。假設一群外星人來到了我們生活的地球上，他們和我們長得有一點相像，也有圓圓的腦袋，可是他們的手和我們的不一樣。已知每個外星人的每一隻手上，都有不止一根手指；但他們每個人

的手指總數一致;又已知任意一個外星人每隻手上的手指數量也不相同。現在如果告訴你房間裡外星人的手指總數,你就可以知道外星人一共有幾個了。

假設這個房間裡外星人的手指總數在200～300之間,請問房間裡共有幾個外星人?

42. 農婦摘蘋果

● 難易度:★★　　完成時間:　　分　　解答:173頁

在古代的波斯(即現在的希臘、土耳其)有一本很好看的書是《101故事》。在這本書中,有一個關於智慧之神對一個小女孩提問的故事:

有一個農婦到果園摘蘋果,果園有四道門,各有一位守門人。出門的時候,那位農婦每經過一道門都要把自己摘的蘋果的一半留給守門人,當她走出第四道門時,只剩下10個蘋果了。

聰明的小朋友,你知道這個農婦在果園中一共摘了多少個蘋果嗎?

43. 匪夷所思的數

● 難易度：★　　完成時間：　　分　　解答：174頁

　　數字是數學世界裡的基本元素，每個數字都是一個小精靈。小麗是一個愛學習的好孩子，尤其喜歡學數學，她也喜歡玩數字遊戲。有一天，鄰居濛濛來找小麗，請小麗幫她算一個數，還說這道題她算了半天了，就是摸不著頭緒。小麗看了看，題目是這樣的：

　　有一個數，它乘以5後加6，得出的和再乘以4，後加9，然後再乘以5，得出的結果減去165，把最終結果的最後兩位數遮住就回到了最初的數。你知道這個數是多少嗎？

44. 臺階有多少個

● 難易度：★★　　完成時間：　　分　　解答：174頁

　　夏天到了，吃過晚飯，平平就去找他的小夥伴安安玩了。直到很晚了他才回家。我問他都去哪玩了？玩了什麼？他告訴我他和安安玩跳臺階的遊戲。

　　原來平平每一步可以跳2個臺階，最後剩下了1個臺

階；安安第一步跳了3個臺階，最後會剩下2個臺階。平平計算了一下，如果每步跳6個臺階，最後剩5個臺階；如果每步跳7個臺階時，正好一個不剩。他還問我知道臺階有多少個嗎？小朋友，你知道臺階到底有多少個嗎？

45. 誰去取牛奶

● 難易度：★　　完成時間：　　分　　解答：**174**頁

　　這些天天氣很冷，兄弟兩個正好趕上放寒假，都待在家裡誰都不願出門。可是，牛奶工每天都把牛奶送到他們社區的守衛室。於是他們就必須每天派一個人去取牛奶。

　　兄弟倆誰都不願意下樓取牛奶，每天他們兩個都要扔硬幣決定誰出門。

　　他們輪流扔硬幣，誰先扔到人頭朝上誰贏，請問兩兄弟贏的機率各為多少？

46. 卡車過橋

● 難易度：★　　完成時間：　　分　　解答：175頁

　　一輛載著貨的加長卡車，車身加上車頭一共長2公尺。它要通過一座12公尺長的石橋。目前它的速度是每分鐘走4公尺，假設司機保持這個速度不變，那麼，要多久的時間才能通過這橋？

47. 百雞

● 難易度：★★　　完成時間：　　分　　解答：175頁

　　小曼家是養雞場，她們家養的雞可多了。小曼平時放學後就給小雞們捉蟲子去，媽媽說小雞們吃蟲子好，蟲子是高蛋白，小雞吃蟲子要比吃雞飼料長得肥。一天，小曼放學後又去給小雞們捉蟲子。這次她捉了很多的蟲子，足夠小雞們飽吃一頓的了。

　　小曼家的雞長大了就可以賣到好價錢了。假設一隻公雞能賣3元，一隻母雞能賣5元，小雞3隻能賣1元。這一天，有一個人花了100元買了小曼家100隻雞。小朋

友，你知道這100隻雞裡面有多少隻公雞，多少隻母雞，多少隻小雞嗎？

48. 沙漠旅行

● 難易度：★★★　　完成時間：　　分　　解答：175頁

小朋友，你喜歡旅遊嗎？你都去過哪些地方呢？

你們去旅遊的時候是坐飛機呢？還是坐火車？或者是自己開車去呢？你們知道還可以開車穿越大沙漠嗎？有很多喜歡旅遊和冒險的人們，他們之中的一部分人就喜歡開車穿越大沙漠。現在我們假設有5位探險家計劃乘車橫穿380公里的沙漠，他們開了5輛車，每輛車帶6桶汽油，每桶油可供行駛40公里，顯然不夠穿越沙漠。5輛車行駛了40公里後，各用了一桶油，他們將其中一輛車上的4桶油分給其他4輛車，讓這輛車返回。4輛車又行駛40公里，再用同樣的方法分配汽油，返回1輛車。請問最後1輛車能否穿越沙漠，用油情況又如何呢？

49. 吃羊

● 難易度：★　　完成時間：　　分　　解答：176頁

　　森林裡，三個覓食夥伴躺在草地上炫耀自己吃東西的速度，狼說：「我6小時能吃完一隻野羊。」熊哈哈大笑說：「我3小時就能吃完！」獅子輕蔑地說：「我比你還快！兩個小時就能吃完一隻！」那麼如果牠們三個一起吃，多少時間能吃完一隻野羊？

50. 酒會

● 難易度：★★　　完成時間：　　分　　解答：176頁

　　一次商務酒會上，甲方、乙方終於達成了共識，簽定了上百萬元的合作計劃。

　　於是賓客們互相碰杯祝福，這時，甲方的談判代表張先生一眼掃過全場賓客後，幽默地說：「如果所有的人都相互碰杯一次，總共要碰903次，真是一杯酒喝到天亮啊！」透過張先生的話，你能算出這次酒會來了多少人嗎？

51. 伯賢的祕密

● 難易度：★★　　完成時間：　　分　　解答：176頁

一天，伯賢神氣地跑到世勳面前說：「我能用你出生那年的數字透過一個簡單的運算讓它一定能被9整除！用任何人的出生年份我都能做到！」世勳半信半疑地說：「我是1992年出生的，你算算看！」於是伯賢用1992這四個數字相加得到21這個數。

再用世勳的出生年1992減去21，得出的數1971果然能被9整除。世勳不明白為什麼，你知道嗎？

52. 各有多少錢

● 難易度：★★　　完成時間：　　分　　解答：177頁

約翰與珍兩個人一起出門遊玩，約翰帶的錢是珍的2倍，兩個人各花去60元門票錢，約翰的錢成了珍的3倍，透過這些資訊，你能知道他們各帶多少錢出門嗎？

53. 分午餐

● 難易度：★　　完成時間：　　分　　解答：177頁

　　星星旅行社接了一個很大的旅遊團，加上導遊小姐共100人，按行程中午在湖邊野餐，導遊小姐拿出準備好的100份午餐，自己留下1份，然後按大人每人2份，小孩2人1份的比例分配，正好合適。你能知道這個團裡分別有多少大人多少孩子嗎？

54. 鵝、鴨、雞

● 難易度：★★　　完成時間：　　分　　解答：177頁

　　子涵的奶奶住在鄉下。奶奶養了1隻鵝、1隻鴨和1隻雞。子涵問奶奶，這三隻家禽各有多少斤，奶奶笑著說：「牠們一共重16斤。鵝最重，鵝重減鴨重正是雞重的平方。鴨中等，牠的重量減雞重正是鵝重的平方根。妳自己算算鵝、鴨、雞各有多重吧！」

55. 鐵球與水

● 難易度：★★　　完成時間：　　分　　解答：178頁

　　物理課上，老師在一個裝滿水的試驗盆裡放上一個裝有鐵球的小船，如果將這個鐵球拿出來放進水裡，水面會發生什麼變化呢？

56. 釣魚

● 難易度：★★　　完成時間：　　分　　解答：178頁

　　露露、世勳、子涵三人去釣魚，回來後伯賢問他們每人釣了多少魚。子涵說：「我一個人釣的跟他們兩個人釣的一樣多。而且我們三個人的魚數乘積為84。」「到底是多少呢？」伯賢還在計算……，小朋友，一起動腦想想吧！

57. 種樹

● 難易度：★★★　　完成時間：　　分　　解答：178頁

　　植樹節這一天，某中學一班和二班去植樹。一班先到植樹地點，種了3棵後，二班的同學到了，對一班的同學說，「你們種錯了，這邊是我們班負責的。」

　　一班說：「會算清的，我們先種樹吧！」經過熱烈投入的植樹過程，二班先種完了，他們又幫一班種了6棵。植樹活動結束後，經過計算，負責人說：「一班幫二班種了3棵，二班幫一班種了6棵，等於二班多種了3棵。」而二班認為自己多種了6棵。你知道誰說得對嗎？

58. 皮帽的重量

● 難易度：★　　完成時間：　　分　　解答：179頁

　　工廠生產了十箱每頂重100克的皮帽，經檢查有一箱皮帽的重量因為一些原因出現了問題，使得每頂皮帽只有90克。請問你能否只秤一次就把較輕的那箱找出來呢？

59. 師兄弟賣瓷器

● 難易度：★★　　完成時間：　　分　　解答：179頁

一位做瓷器很有名的老師傅有三個徒弟。一天他把三個徒弟叫來說：「這裡有90件瓷器，我給你們分好，大徒弟拿50件，二徒弟拿30件，小徒弟拿10件。你們去賣，賣得貴或便宜你們自己拿主意，但要確保你們三人賣的價錢一樣，最後你們三人都要交回50元。」

大徒弟、二徒弟頭大了。東西有多有少，怎麼賣一樣多的錢呢？小徒弟想了想說：「別擔心，這樣這樣賣就行了。」三個人按著小徒弟的方法真的各賣了50元回來，老師傅滿意地笑了。

你知道小師弟的方法是什麼嗎？

60. 國王的寶石

● 難易度：★★　　完成時間：　　分　　解答：179頁

一位慈愛的國王送給自己喜愛的三位公主共24顆寶石。這些寶石如果按三位公主三年前的歲數來分，正好可以分完。

　　小公主在三位公主中最伶俐，她提出建議：「我留下一半，另一半給姐姐平分。然後二姐也拿出一半讓我和大姐平分。最後大姐也拿出一半讓我和二姐平分。」兩位姐姐稍加思索便同意，結果三位公主的寶石一樣多，三位公主多大呢？

61. 國王出征

● 難易度：★★　　完成時間：　　分　　解答：180頁

　　國王要帶兵出征，出發前為了鼓舞士氣，國王要對士兵進行檢閱，他命令士兵每10人一排列隊，誰知排到最後缺1人。國人認為這樣不吉利，於是改為每排9人，可最後一排又缺1人，改成8人一排，仍缺1人，7人一排還缺1人，6人一排依舊缺1人……直到兩人一排還是湊不齊完整的隊伍。

　　這位國王非常沮喪，以為這是老天在暗示此次出征凶多吉少，不然不到3000人的隊伍怎麼會怎樣排都湊不齊呢？於是只好收兵不再出征。

　　其實這並不是什麼老天的暗示，也沒有人惡作劇，只怪國王數學差，他的兵數正好排不成整排，你能猜出他的軍隊是多少人嗎？

62. 有多少棵樹

● 難易度：★★★　　完成時間：　　分　　解答：181頁

　　湯姆和傑瑞在沙漠中穿越探險，走到沙漠中央時，湯姆大叫著說：「嘿！夥計！快看，那是一片林區！」傑瑞知道他的搭檔一定是看見了沙漠中的海市蜃樓，於是便問他，「這片林區一共有多少棵樹呢？」

　　湯姆說：「兩兩的數剩1棵，三三的數也剩1，五五的數還是剩1，六六的數、七七的數依然剩1。」傑瑞聽後一下子就算出了這片林區共有多少棵樹。你知道怎樣計算嗎？

63. 加油

● 難易度：★★　　完成時間：　　分　　解答：181頁

　　A地與B地之間相距300公里，中間會經過飯店，鹿涵吃飽後可走100公里，鹿涵一次最多可帶4個便當，它們又可以使她再走100公里。如果在A、B兩地之間不再建飯館，請問鹿涵能不能從A地走到B地？

64. 失言的國王

● 難易度：★★　　完成時間：　　分　　解答：182頁

　　古希臘國王與著名數學家阿基米德下棋，結果國王輸了，他問阿基米德有什麼要求，阿基米德對國王說：「棋盤上共有64個格，如果第一格放上一粒米，第二格放上第一格米數的2倍，第三格放上第二格米數的2倍……如此放下去，一直放到64格為止。我就要這些米的總數。」國王聽了不加思索地滿口答應。請你幫助國王算一算，他該準備多少粒米送給阿基米德？

65. 巧算年齡

● 難易度：★★　　完成時間：　　分　　解答：182頁

　　伯賢學會了一種可以算出別人的年齡和出生月份的計算方法，到處給同學們算。

　　露露想考考他，問：「你猜我幾歲？幾月生的？」

　　伯賢說：「妳把自己的年齡用5乘，再加6，然後乘以20，再把出生月份加上去，再減掉365，之後把結果告訴我。」

露露按照他說的算了一會說：「最後得1262」。

伯賢聽了說：「妳今年15歲，7月生的，對不對？」

露露連連點頭，「佩服！佩服！」又問：「你用的是還原法吧？告訴我們其中的祕密吧！」

伯賢說：「不是還原法，是這樣算出來的：只要把被猜者所說的數加上245，所得的4位數中，千位和百位的數字是年齡，十位和個位的數字是出生月份。」

大家聽了紛紛試用這一「撇步」，果然百發百中。

伯賢說：「方法教給大家了，你們知道計算的原理是什麼嗎？」

66. 軍事演習

● 難易度：★　　完成時間：　　分　　解答：183頁

學校舉辦軍事演習活動，假定部隊駐地12公里外發生火災，上級命令60名「戰士」1小時內趕到現場撲滅火災。已知步行要走2小時才能到，如果乘車則只需24分鐘，可是車子只能容納一半人，如果車子跑兩趟將戰士送到火災現場肯定超過時間，怎麼樣才能讓全體人員按時到達呢？

67. 切柚子

● 難易度：★　　完成時間：　　分　　解答：183頁

　　舅舅來家裡做客，想考考你的智慧，他給你一個柚子和一把水果刀，問你能不能只切三下，要切出七塊柚子八塊皮來？你可以做到嗎？

68. 你會算平均速度嗎

● 難易度：★★　　完成時間：　　分　　解答：184頁

　　一人騎自行車在兩地之間走了一個來回。去時速度是每小時15公里，回來時行車速度是每小時10公里，請問這個人來回的平均速度是多少？注意，想一想再答。

69. 鑽縫隙的豬

● 難易度：★★★　　完成時間：　　分　　解答：184頁

　　露露給伯賢出了一道益智題，是關於一隻豬能否鑽過縫隙的題目。露露說：「假定地球是一個極大的標準圓球，現在有一根長繩子，它比地球的赤道周長還要長10公尺。如果用繩子將地球沿赤道圍住，並且繩子的首尾最後相接，那麼在地面與繩子之間還會有一道小小的縫隙，你覺得這個縫隙夠不夠一頭豬（高70cm）不用碰到繩子就鑽過去呢？前提是不許跨過去。

70. 穿越草原

● 難易度：★　　完成時間：　　分　　解答：185頁

　　一名戰士長征時脫隊來到一片大草原前，當地農民告訴他，穿越這草地需要6天的時間，當地農民可以幫他的忙，但他們也只能和戰士一樣，每人只能帶只夠一人使用4天的乾糧和飲水。你想想這樣的話，戰士能走過這片大草原嗎？他需要幾個農民幫忙呢？

71. 猜年齡

● 難易度：★　　完成時間：　　分　　解答：185頁

　　伯賢去張工程師家拜訪，閒談時問及他三個女兒的年齡。主人答道：「我的三個女兒的年齡加起來等於13，乘起來等於我家的門牌號碼。」伯賢出去看了看，對主人說：「還缺一個條件呢！」張工程師笑道：「我們家大女兒在學國畫。」這時伯賢馬上應道：「現在我知道了！」你知道這三個女兒多大嗎？門牌號又是多少？

72. 分魚

● 難易度：★★　　完成時間：　　分　　解答：187頁

　　燦烈、伯賢、世勳三個同事結伴去釣魚，他們把釣到的魚都放在一個簍子裡，釣了一段時間大家都累了，於是三人都躺下睡著了。過了一會兒燦烈先醒來，看另外兩人還在睡覺，便自作主張，將簍裡的魚平均分成3份，發現還多一條，於是將那條魚扔回河裡，拿著自己那份魚回家了。伯賢第二個醒來，心想：怎麼燦烈沒拿魚就走了？不管他，我將魚分一下。於是伯賢也將魚平

均分成3份，發現也多一條，也將牠扔回河裡，拿著自己那份走了。世勳最後一個醒來，心中納悶兩個夥伴怎麼都沒有分魚就走了！於是又將剩下的魚分成3份，也發現多一條，便也將牠扔回河裡，拿著自己那份回家了。

那麼你知道一開始最少有多少條魚嗎？

73. 生日會上的遊戲 I

● 難易度：★　　完成時間：　　分　　解答：187頁

今天是子涵的生日，她邀請了世勳、伯賢、露露來家裡開生日派對，他們玩一種叫「取蠟燭」的遊戲，規則是桌上放15根蠟燭，由露露、伯賢兩人輪流拿走一部分，每次必須拿走1至3根，誰拿到最後一根蠟燭就輸。誰能每次都獲勝？

74. 生日會上的遊戲2

● 難易度：★★　　完成時間：　　分　　解答：187頁

　　這一次輪到子涵和世勳對戰，桌上又放了25根蠟燭，他們兩人輪流每次取走1至4根，同樣規定誰拿到最後一根誰輸。誰能以什麼方式確保獲勝？

75. 金公雞

● 難易度：★★★　　完成時間：　　分　　解答：188頁

　　有位農民只養公雞，但今年的公雞不好賣，他的公雞都在兩斤左右，一天他在電視上看到博物館展示了一塊兩斤重的金塊，於是他對鄰居說：「如果我的一隻公雞是金子做的，那我就成百萬富翁了。」

　　鄰居聽了一想，「不對啊，現在的金價不是每斤8萬元嗎？這個農夫一定是算錯了。」你覺得他算錯了嗎？

76. 猜年齡

● 難易度：★★　　完成時間：　　分　　解答：188頁

　　在青少年滑雪比賽中，青年組的冠軍張濤和少年組的李偉兩人的年齡之和為40歲，張濤在李偉這個歲數的那一年，其年齡是李偉的二倍，那麼張濤、李偉各多少歲？

77. 分錢

● 難易度：★★　　完成時間：　　分　　解答：189頁

　　永慶和建復在田裡種稻，中午休息時在一起吃飯。永慶拿出五個大肉包，建復也拿出三個大肉包。這時來了一位路人，肚子餓得厲害，與他們商量說：「我把僅有的8塊錢全給你們，與你們一起吃肉包如何？」兩人覺得這主意不錯，於是三人一起在田間的樹下高興地將肉包平分吃光了。

　　路人謝過他們就告別了，兩位農民卻為8塊錢的分配發生了分歧。建復說：「我拿出了三個肉包，你拿出了五個肉包，因此你該得5塊錢，我該得3塊錢。」永慶

說：「不對！如果將錢平分，每人該得4塊錢，但是我比你多貢獻了兩個肉包，因此你應再讓出2塊錢。」

　　你能幫他們解決問題嗎？兩個人到底誰對？永慶、建復實際應得多少錢？

78. 騎車

● 難易度：★　　完成時間：　　分　　解答：189頁

　　鹿涵剛學會騎車，於是她每天下午5點到6點從家裡騎到學校，路線是固定的，速度卻是不固定的。有一天鹿涵的爸爸問鹿涵，如果鹿涵改為從學校騎向家，也是5點出發，途中速度仍不定，鹿涵的爸爸按照昨天鹿涵的路線和速度騎車，那麼鹿涵有沒有可能在路上遇到她爸爸呢？

79. 賣雞蛋

● 難易度：★★　　完成時間：　　分　　解答：189頁

　　張奶奶和李奶奶相約一起去趕集賣雞蛋，並且兩人的雞蛋一樣多。但是張奶奶的雞蛋稍大一點，因此張奶奶希望賣1塊錢2個，李奶奶則賣1塊錢3個。到了集市上，張奶奶突然有事要走，便請求李奶奶幫她一起賣掉。張奶奶走後，李奶奶想，我們倆每賣5個雞蛋可得2塊錢，若將雞蛋混到一起，賣2塊錢5個雞蛋，效果是一樣的，於是乾脆混在一起賣。集市散了，雞蛋也全部賣完了，她卻驚訝地發現，總收入比預想的少了7塊錢！李奶奶一下糊塗了，不知是怎麼少的。你知道原因嗎？兩人一共有多少雞蛋？

80. 上學路上

● 難易度：★★　　完成時間：　　分　　解答：190頁

　　鹿涵和伯賢一起上學，卻只有一輛自行車，兩人都不會騎車載人，為了早點到學校，他們怎樣做才能更快的趕到學校呢？

81. 超長的釣魚竿

● 難易度：★　　完成時間：　　分　　解答：190頁

　　公司舉辦員工旅遊，由於車輛的限制，所以公司規定所有員工的物品只許用自己的行李箱放進行李車，行李箱的邊長還不許超過1公尺（100公分）。現在偏偏有個釣魚愛好者要帶一根1.7公尺（170公分）長，且不能伸縮的釣魚竿去湖區釣魚，你能幫他想個辦法，在不弄彎、不弄折釣魚竿的情況下，既合乎公司規定，又可裝進行李車嗎？

82. 吃草問題

● 難易度：★★　　完成時間：　　分　　解答：191頁

　　在一片大草地上，有一頭牛、一頭羊和一頭騾子正在吃草。假定這片草地上的草量保持一個定數不繼續生長，那麼羊和騾子一起吃要90天才能將草地上的草全部吃光，牛和羊一起要60天，牛和騾子一起則只要45天，那麼，如果牠們三個一起吃多少天可將所有草吃光？

83. 糖果紙與糖

● 難易度：★★　　完成時間：　　分　　解答：191頁

　　兒童節到了，老師給鹿涵24塊糖，並且告訴鹿涵吃完後每三張糖果紙可以換得一塊糖，請問鹿涵在兒童節可以吃到多少塊糖？

84. 世勳「夢遊」

● 難易度：★　　完成時間：　　分　　解答：192頁

　　世勳坐火車從台北出發去姑姑家，半途中（正好是路程的一半）他進入了夢鄉。一段時間後他突然醒來，發現自己現在的位置離終點只有他在睡夢中旅行的距離的一半了。請問，你知道世勳「夢遊」了總距離的幾分之幾？

85. 水手的問題

● 難易度：★★　　完成時間：　　分　　解答：192頁

　　一位年輕的水手問船長：「我們的船逆流而上後又順流而下，來回的水速正好抵消，那我們行駛的時間是不是與在靜水中往返一樣呢？」船長稱讚這個水手提了一個好問題，並做了回答。你是怎樣認為的呢？

86. 助理分獎品

● 難易度：★★　　完成時間：　　分　　解答：192頁

　　後勤主管張老師為運動會準備了127份禮品備用，他對助手說：「你把這127份禮品分成7份，每份的數量都標好，而且要保證我需要127以內的任何數量的禮品，你都能馬上拿給我。」助手想了想，按主管張老師的話分好了禮品，你知道他是怎麼分的嗎？

87. 雞兔同籠

● 難易度：★★　　完成時間：　　分　　解答：192頁

這是很多人都見過的一個古老的算題：雞兔同籠不知數，頭數相同先告訴，又知腳共九十隻，請問多少雞與兔？

88. 早到

● 難易度：★★　　完成時間：　　分　　解答：193頁

鹿涵放學回家總是搭公車，17點半會到離他家最近的車站，他爸爸也總在17點半準時開車來到車站，然後接他一起回家。有一天因為期末結業，他16點半就放學了，但爸爸並不知道，鹿涵只好到站後先走路，邊走邊等爸爸。後來鹿涵和爸爸在路上相遇，然後開車回家。這時他們發現，由於這段路的效果，他們比平時早了20分鐘到家。

你知道鹿涵在路上走了多久嗎？

89. 比珠穆朗瑪峰還高的報紙

● 難易度：★★　　完成時間：　　分　　解答：193頁

　　被稱為「世界屋脊」的珠穆朗瑪峰高8848公尺（1公尺＝100公分），一張報紙厚0.01公分，兩者根本無法相提並論，但一位賣報的伯伯對子涵說：「一張報紙對折30次，比珠穆朗瑪峰還高。」子涵不相信伯伯的話，你能幫伯伯證明嗎？

90. 麻煩的密碼鎖

● 難易度：★★　　完成時間：　　分　　解答：193頁

　　檔案室負責保險櫃的人生病沒來上班，而主管急需調出一份文件，助手杰倫想，雖然不知道密碼，一個一個試總會有對的機會吧！

　　這個保險櫃的密碼鎖上有5個鐵圈，每個圈上有24個英文字母，只要圈上的字母與密碼相符就成了。杰倫去徵求主管的意見，把自己的想法說了一遍，主管笑著說：「算了吧！要把這些字母都對一遍，至少要用兩年

三個月！」

　　杰倫吃驚地問：「真的嗎？」

91. 方丈的念珠

● 難易度：★　　完成時間：　　分　　解答：194頁

　　方丈胸前掛了一串有100多顆珠子的念珠。每當唸經時，方丈拿在手裡，3顆一數，正好數盡；5顆一數，剩3顆；7顆一數，也剩3顆。你能算出方丈的念珠一共有多少顆珠子嗎？

92. 花圃

● 難易度：★★　　完成時間：　　分　　解答：194頁

　　燦烈家花圃的爬山虎長得很快，每天增長一倍，只要65天便可覆蓋整個花圃表面。你知道第64天後，花圃將被覆蓋多少？

93. 賣相機

● 難易度：★　　完成時間：　　分　　解答：194頁

　　有一種照相機賣310塊美金，為了方便顧客的不同
需求，商場決定把機身和相機套分開賣。但經理要求，
機身要比相機套貴300塊美金。這時正好有一位顧客想
單買一個相機套，伯賢收他10塊美金，而經理告訴他，
他搞錯了價格。

　　伯賢對經理說：「我把機身賣300塊美金，相機套
賣10塊美金，這不是正好對嗎？」

94. 巧算整除數

● 難易度：★★　　完成時間：　　分　　解答：195頁

　　露露參加數學奧林匹克競賽的輔導班，遇到了這樣
一道題。老師隨意寫了一個很大的數字：

　　526315789473684210，要同學們在短時間內告訴她
能否被11整除。

95. 蘋果籃子

● 難易度：★　　　完成時間：　　分　　解答：195頁

你可以將9個蘋果放進四個籃子裡面，籃子裡的蘋果數量是奇數嗎？提示你，籃子的大小可以不一樣。

96. 有趣的車牌

● 難易度：★★★　　完成時間：　　分　　解答：196頁

星期天早晨，伯賢一大早就起床了，伯賢的爸爸請伯賢幫忙把他車子上的車牌重新裝一遍，因為已經鬆動了。伯賢拆下車牌重新裝好後，爸爸被逗笑了，說：「兒子，你把車牌裝反了！你看它比原來的數字大了78633！」透過爸爸的話，你知道車牌原來是哪五位數嗎？

ABCDE＋78633＝PQRST

97. 割草

● 難易度：★★　　完成時間：　　分　　解答：196頁

　　操場上有兩片草地，大片的是小片的2倍。一班的值日小組安排上半天所有的人都在大片草地上割草；到下午時，一半的人留在大片草地上繼續工作，另一半人去小片草地割；晚上收工時，大片草地正好割完，小片草地剩下一塊，正好只須一個人第二天做1天能夠做完。你知道這個值日小組有多少人嗎？

98. 要騎多快呢

● 難易度：★★　　完成時間：　　分　　解答：197頁

　　郵差小謝從早上開始騎車送發信件，他計算了一下，每小時騎10公里，午後1小時能回到家；如果快一些，每小時騎15公里，午前1小時就能到家，而他打算正午時到家，他應該以什麼速度騎車呢？

99. 標籤

● 難易度：★★★　　完成時間：　　分　　解答：198頁

　　有三個盒子，一個裝的全是鉛筆，一個裝的全是橡皮擦，第三個則混裝著鉛筆和橡皮擦。三個盒子的標籤都正好貼錯了。現在你可以每次從某個盒子裡拿出一樣東西看看。你至少要拿多少次才能給盒子重新貼對標籤？

100. 算年齡

● 難易度：★★　　完成時間：　　分　　解答：198頁

　　李爺爺今年70歲，他有三個孫子，燦烈20歲，世勳15歲，伯賢5歲，李爺爺問他們：「你們算算還有幾年你們三個人的年齡和與我的年齡相等？」

101. 聰明的「數學家」1

● 難易度：★★　　完成時間：　　分　　解答：198頁

　　子韜的數學成績非常棒，平時特別喜歡鑽研數學問題，所以同學們都叫他「數學家」。

　　一天他給子涵出了一個數學題：「有一個有趣的3位數，減去7能被7整除，減去8能被8整除，減去9能被9整除，你知道這個3位數是多少嗎？」

102. 聰明的「數學家」2

● 難易度：★★　　完成時間：　　分　　解答：199頁

　　一天，子韜又給子涵出了一個數學題：有一個自然數，除以2餘1，除以3餘2，除以4餘3，除以5餘4，除以6餘5，除以7時可以整除，那麼這個數最小是多少呢？

103. 聰明的「數學家」3

● 難易度：★★★　　完成時間：　　分　　解答：199頁

　　這次「數學家」給伯賢出了一道數學題，他告訴伯賢：「你試一試，隨意想一個3位數，再重複一次排列變成6位數，這個6位數肯定能被7，11，13除盡，而且最神奇的是，最後答案也一定會回到原來那個3位數。」

　　例：746746÷7÷11÷13＝746，你能解釋其中的原因嗎？

104. 一百顆巧克力

● 難易度：★　　完成時間：　　分　　解答：199頁

　　明明特別愛吃巧克力，他和媽媽逛超市，央求媽媽讓他買巧克力。媽媽想了想說：「你看，這裡的巧克力包裝有一盒16粒、17粒、24粒、39粒和40粒的。如果你能用這些包裝組合成100粒巧克力，我就買給你。」

　　明明邊組合邊想，一會兒就高興地對媽媽說：「我知道該怎麼組合了！」你知道他是怎樣組合的嗎？

105. 過河

● 難易度：★★　　完成時間：　　分　　解答：200頁

　　鹿涵和伯賢住在河的兩邊，有一天下雨河裡漲水，兩人想一起玩但過不了河，於是他們找了兩塊木板，鹿涵的長2.8公尺，伯賢的長2.4公尺，河的寬度卻有3公尺。他們可以過河嗎？

106. 會計巧查帳

● 難易度：★★★　　完成時間：　　分　　解答：200頁

　　會計小錢發現結算的現金比帳面少153元。他知道實際收發上不會出錯，只有可能是記帳時有一個數據點錯了小數點所致，他要如何才能在幾百筆帳中快速找到這個錯誤的記錄呢？

107. 數學考試

● 難易度：★★　　完成時間：　　分　　解答：200頁

　　數學老師向大家宣布這次考試要採用特殊的計分制度，試卷上共有20道題，做對一題加5分，做錯一題不僅不給分，還要倒扣3分。世勳交了卷。事後老師說：「你要是少錯一題就及格了。」

　　世勳對了幾題，又錯了幾題呢？

108. 黑煙方向

● 難易度：★　　完成時間：　　分　　解答：201頁

　　伯賢的爸爸在沒有天窗的車上吸菸，汽車以每小時80公里的速度向前行駛，迎面的風也以每小時20公里的速度吹過來。你知道伯賢爸爸的菸會以什麼速度飛到哪裡？

109. 月曆

● 難易度：★　　完成時間：　　分　　解答：201頁

　　爸爸給伯賢出了一道腦筋急轉彎，他問：「伯賢，一年中的12個月有31天，也有30天的，還有28天，請問哪個月有28天？」

110. 伯賢開店

● 難易度：★　　完成時間：　　分　　解答：201頁

　　伯賢開了一家光碟專賣店，有一批DVD電影光碟很暢銷，於是他提高10%出售。不久之後，這批貨開始滯銷，伯賢又打出了降價10%的廣告。燦烈說商店實際上是瞎折騰，這不又回到原價位了嗎！世勳說商人不會做賠錢的生意。暻秀說伯賢自作聰明，實際上這樣是賠了錢！你說呢？

111. 「韓信點兵」

● 難易度：★★　　完成時間：　　分　　解答：201頁

　　為了宣導體育運動，增強學生體質，學校採購了許多足球。這些球如果分成3份正好剩1個，分成5份剩2個，分成7份就剩4個。體育老師讓「數學家」子韜算算一共有多少足球？

112. 兩個畫家

● 難易度：★★　　完成時間：　　分　　解答：202頁

　　李先生和王先生都是畫家，李先生擅長調色但畫得慢，王先生畫得快但調色慢。某單位請李先生和王先生畫10幅畫，每人各畫5套。李先生每20分鐘就能調好色，而作畫要用1小時；王先生調色用40分鐘，作畫用半小時。交稿了，僱主應該按什麼比例分發工錢呢？

113. 吃餡餅

● 難易度：★★　　完成時間：　　分　　解答：202頁

伯賢的奶奶做了一鍋餡餅，一共45個。一家5口正好吃完這些餡餅。已知大家吃得都不一樣多，並且一個比一個少吃兩個，那麼伯賢家5個人各吃幾個呢？

114. 趕鴨子

● 難易度：★★　　完成時間：　　分　　解答：203頁

村裡13個小孩趕著兩群鴨子在河邊飲水。過了一會兒，有兩個孩子去割草了，他倆的鴨子平均分給了另外11個孩子，不多也不少。現在知道其中一群有44隻鴨子，你能算出另一群至少有多少鴨子嗎？

115. 廢電池回收

● 難易度：★　　完成時間：　　分　　解答：203頁

　　三個廢電池可以換一個新電池，伯賢有7個廢電池，請問他可以換幾個新電池呢？

116. 算年齡

● 難易度：★★　　完成時間：　　分　　解答：203頁

　　李叔叔帶著3個兒子去公園玩。朋友問李叔叔孩子們的年齡，李叔叔說：「老大的年齡是兩個弟弟年齡之和。孩子們與我年齡的乘積是孩子數量的立方的1000倍再加上孩子數量的平方的10倍。」朋友稍思考了一下，便知道了孩子們的年齡，也知道了李叔叔的年齡。

117. **1000公尺長跑訓練**

● 難易度：★★★　　完成時間：　　分　　解答：204頁

伯賢報名了運動會的男子1000公尺長跑比賽，他請體育老師幫他訓練，成績有了顯著提高，時間比原來縮短了五分之一，你能算出他的速度提高了幾分之幾嗎？

118. **這句話對嗎**

● 難易度：★★　　完成時間：　　分　　解答：204頁

有人可以把100個西瓜裝在15個筐裡，每個筐的西瓜數目都不相同。你覺得可能嗎？

119. **雞飼料**

● 難易度：★★★　　完成時間：　　分　　解答：204頁

主任對助理說：「這是我們這半年中送到飼養場的飼料數量：432袋、810袋、1917袋、2025袋、3456袋、4212袋，每月平均分給9個飼養小組，你算算看有沒有

多餘的。」助理既沒用算盤,也沒用計算機,只把這6個月運來的飼料數字看了一遍就說:「沒有多餘的。」你知道他是怎樣又快又準確地得出這樣的結論的嗎?

120. 挑數字

● 難易度:★★★　　完成時間:　　分　　解答:205頁

下列給出18個數字,你能用最快的速度找出一個既是7的倍數,又是11與13的倍數的數嗎?這18個數分別是:14、22、35、55、56、65、84、88、104、132、154、156、182、286、2002、2310、2730、2288。

121. 幾個學生幾朵花

● 難易度:★★　　完成時間:　　分　　解答:205頁

老師給同學們分發紅花,一人1朵多1朵,一人2朵少2朵。總共有幾個同學?老師有幾朵紅花呢?

122. 這群螞蟻有多少隻

● 難易度：★★　　完成時間：　　分　　解答：206頁

　　一群螞蟻在舉家遷移，一隻孤單的螞蟻朝著牠們走來。牠打招呼說：「你們好，你們的隊伍真壯觀，有100隻螞蟻吧！」排頭的螞蟻回答：「不對，我們不是100隻。如果我們大家加上與我們同樣多的螞蟻，以及數量是我們一半的螞蟻，再加上四分之一的螞蟻群和你，才是100隻呢。」

　　請你算一算這群螞蟻到底有多少隻？

123. 免費購物接駁車

● 難易度：★★★　　完成時間：　　分　　解答：206頁

　　一家大型超市為市民提供免費購物接駁車。一共有兩組車隊，分別發往城市的兩個方向，甲車組每10分鐘發車一輛，乙車組每7分鐘發車一輛。若他們都從早上8點起同時發車，那麼到購物高峰10點止，甲車組與乙車組幾時再同時發車呢？

124. 課外活動

● 難易度：★　　完成時間：　　分　　解答：207頁

　　學校的課外活動豐富多彩，各種活動小組都有不同的時間安排，但都是在晚上活動：a組隔天活動一次，b組隔2天，c組隔3天，d組隔4天，e組隔5天。正好1月1日晚上他們所有小組一起活動了，在接下來的3個月中，5個組還會有機會一起活動嗎？有幾次？

125. 原來有多少個橘子

● 難易度：★★　　完成時間：　　分　　解答：207頁

　　有兩大筐橘子，伯賢、子涵、露露3人要把橘子分吃。伯賢先把兩筐橘子的總數平均分為3份，拿走了其中的1份；子涵把伯賢剩下的兩份橘子又分成3份，拿去了其中的1份；露露又把子涵剩下的兩份橘子分成3份，每份正好4個橘子。請問兩大筐裡原來共有多少個橘子？

126. 圓圈

● 難易度：★★　　完成時間：　　分　　解答：207頁

有大小兩個圓圈。小圓圈周長32公分，大圓圈48公分，大圓圈固定不動，小圓圈圍繞大圓圈轉動。請問小圓圈繞大圓圈轉兩圈後，它繞自己的中心轉了幾次？

127. 世勳的手錶

● 難易度：★　　完成時間：　　分　　解答：207頁

世勳買了一隻機械手錶，每小時比家裡的鬧鐘快30秒，可是家裡的鬧鐘每小時比標準時間慢30秒。那麼世勳的手錶準不準？

如果在早上8點鐘的時候，手錶和鬧鐘都對準了標準時間，中午12點的時候，手錶指的時間是幾點幾分？

128. 二手市場

● 難易度：★★　　完成時間：　　分　　解答：208頁

　　小智買了兩個不同的紀念銀幣，後來發現買錯了，於是只好轉手賣給別人，每個銀幣都賣600元。其實一個多賣了20％，另一個少賣了20％，結果還是賠了50元，怎麼回事呢？

129. 歐拉的問題

● 難易度：★★★　　完成時間：　　分　　解答：209頁

　　數學家歐拉提出了一個問題：一頭豬賣312銀幣，一隻山羊賣113銀幣，一隻綿羊賣$\frac{1}{2}$銀幣。有人用100個銀幣買了100頭牲畜。請問豬、山羊、綿羊各幾頭？

130. 數鳥

● 難易度：★★　　完成時間：　　分　　解答：210頁

動物學家正在觀測遠處飛來的一群鳥，這些鳥的隊伍排列很奇怪：有1隻在前面，4隻在後面；1隻在後面4隻在前面；1隻在左邊4隻在右邊；1隻在右邊4隻在左邊；1隻在2隻的中間。每3隻排成1行，共排了兩行。你能數出有幾隻鳥嗎？排成了什麼隊形？

131. 富翁的遺產

● 難易度：★★　　完成時間：　　分　　解答：210頁

一位富翁生前的遺囑中這樣寫道：「我的妻子如果生個男孩，就把我財產的 $\frac{2}{3}$ 給兒子，剩下的 $\frac{1}{3}$ 給妻子；如果是女孩，就把我財產的 $\frac{1}{3}$ 給女兒，$\frac{2}{3}$ 給妻子。」兩個月後，他的妻子生下一男一女龍鳳胎，這份遺產該怎樣分呢？

132. 哪個更快

● 難易度：★★　　完成時間：　　分　　解答：211頁

週末李明下班後，在車站等了很久，公車也沒有來，因為他與同學有約會，心裡非常著急，就步行向目的地走去。如果他搭車6分鐘就可以到達，步行則要30分鐘。當他走到全路程的三分之二時，公車來了，他改搭公車到達相約的地點。他這樣與一開始就搭公車比較起來，能快多少分鐘？

133. 馬

● 難易度：★★★　　完成時間：　　分　　解答：211頁

賽馬場的跑馬道每圈400公尺長，現在有A、B、C共3匹馬。A一分鐘跑3圈，B一分鐘跑4圈，C一分鐘跑5圈，如果這3匹馬並排在起跑線上，同時往同一個方向繞著跑馬道跑，請你想一想，經過幾分鐘，這3匹馬才能重新並排在起跑線上？

134. 計時正確

● 難易度：★★　　完成時間：　　分　　解答：211頁

　　運動會100公尺賽跑上。燦烈第一個跑到了終點，伯賢是第二個，但是計時員的記錄都顯示12.2秒，於是大家都很納悶。經過調查後得到了答案，因為計時員甲說他是聽到發令槍「砰」地一響，就立即按動秒錶。計時員乙是在看到發令槍檔板處冒起白煙時即按動秒錶。你現在知道是怎麼回事嗎？

135. 木料

● 難易度：★★　　完成時間：　　分　　解答：212頁

　　有人給王木匠5根長短粗細一樣的木料，讓他幫忙平均分成6份，每份分得的木料，最短不得短於原長的三分之一。你知道王木匠是怎樣分的嗎？

136. 老鼠家族

● 難易度：★　　完成時間：　　分　　解答：212頁

　　正月裡，鼠爸爸和鼠媽媽生了12隻小老鼠，這些小老鼠加上牠們的爸爸媽媽共有14隻。

　　到了2月，這些小老鼠也當爸爸媽媽了。牠們每一對又各生了12隻老鼠，小老鼠一共是6對，和牠們的爸爸媽媽合起來一共生了84隻，這樣這一家就有98隻老鼠了。如此一代一代子子孫孫，一個月一個月地生下去，每一對都生12隻小老鼠。那麼12個月將會有多少隻老鼠呢？

137. 半圓的周長

● 難易度：★　　完成時間：　　分　　解答：213頁

　　一個圓的半徑是4公分，那麼半圓的周長是多少公分呢？

138. 抓小偷

● 難易度：★★★　　完成時間：　　分　　解答：214頁

　　一個小偷在偷了別人的錢包後被發現，於是失主一直緊追不捨，就在將要抓住時，小偷跳進了一個圓形人工湖泊。失主不會游泳，但他不死心，盯住小偷在池邊跟著小偷的方向繼續追，失主的速度是小偷游水速度的2.5倍，你想想：小偷爬上岸來會不會被失主抓住。

139. 容積

● 難易度：★★　　完成時間：　　分　　解答：214頁

　　爸爸出的數學益智題：一只矩形透明瓶子，裡面裝了些水，再有一把直尺，要怎樣知道瓶子的容積呢？

140. 長勝不敗

● 難易度：★★★　　完成時間：　　分　　解答：214頁

　　子韜和伯賢在桌上（長方形、正方形或圓形均可以）擺五子棋。規則是每次一人擺一個，注意：棋子既不能重疊，又不能只一部分在桌面上，擺好後也不許移動。這樣一直擺下去，直到誰最先擺不下棋子，誰就算輸。每次遊戲開始，總是子韜先擺，最後伯賢擺不下棋子而告輸。這是什麼原因呢？

141. 掛燈籠 I

● 難易度：★　　完成時間：　　分　　解答：215頁

　　元宵節到了，公園裡要掛10個燈籠，想掛成5行，每行4個，你能幫忙掛一下嗎？

142. 掛燈籠 2

● 難易度：★★　　完成時間：　　分　　解答：215頁

　　元宵節，公園要掛24個燈籠，想把它們掛成28行，每行要有3個燈籠。你能幫忙掛嗎？

143. 掛燈籠 3

● 難易度：★★　　完成時間：　　分　　解答：216頁

　　中秋節，文心公園還要把25個大紅燈籠掛出來，想要擺成5行，每行有7個燈籠，而且要掛成有5條對稱軸的圖案。你能幫忙擺一下嗎？

144. 單數出列

● 難易度：★　　完成時間：　　分　　解答：216頁

　　100個人在軍訓時進行列隊報數，並且要求報單數的出列。所有的人輪一遍後，留下的人再報數，報單數的人再出列，這樣重複多次。請問：最後留下的那個人在第一次報數時是幾號？

145. 誰的任期長

● 難易度：★★★　　完成時間：　　分　　解答：216頁

　　在還沒有統一曆法的原始社會，有兩個部落，他們各自有不同的曆法。第一個部落認為一年有12個月，一個月有30天。第二個部落則認為一年有13個月，一個月4個星期，一星期7天。兩個部落的首領同時上任，第一個部落的首領在職時間是7年1個月又18天，第二個部落的首領在職時間是6年12個月1星期又3天，當然他們是按自己的曆法計算的，那麼誰在任的時間長呢？

146. 父子與狗

● 難易度：★★　　完成時間：　　分　　解答：217頁

　　爸爸要帶世勳出去玩，世勳先走一步，他每分鐘走40公尺，走了兩分鐘後爸爸去追他，爸爸每分鐘走60公尺，而爸爸帶的狗跑得很快，每分鐘跑150公尺，小狗追上了世勳又跑來找爸爸，找上了爸爸又轉去追世勳，小狗就這樣跑來跑去直到父子倆相遇，才停了下來。那麼小狗跑了多少路？

147. 擺麻將

● 難易度：★★　　完成時間：　　分　　解答：217頁

　　爺爺在打麻將，問燦烈，如果知道麻將的長是3公分，沒有其他工具，怎麼樣才能知道麻將的寬呢？於是燦烈便移動爺爺的麻將，想研究出測量的方法，你知道怎麼求寬嗎？

148. 三人分牛奶

● 難易度：★　　完成時間：　　分　　解答：218頁

　　三個人分21桶牛奶。看起來很簡單，但其實這些桶中有7桶是滿的，有7桶是半桶，還有7桶是空的。要怎樣分配才能讓每人分到一樣多的牛奶，同時還分到一樣多的桶呢？前提是，牛奶不准倒掉。

149. 兩人分牛奶

● 難易度：★★　　完成時間：　　分　　解答：218頁

　　兩個人分8斤牛奶，這些牛奶裝在一個8斤的桶裡。他們手頭有兩隻空桶，一隻能盛5斤牛奶，另一隻能盛3斤，兩人要如何平分？

150. 奇妙的37

● 難易度：★★　　完成時間：　　分　　解答：219頁

　　37是個奇妙的數，用3乘得111；用6乘得222；用9乘得333。那麼透過上面已知的數字，你能立即回答用18乘以37得多少嗎？用27乘以37又得多少呢？

151. 有趣的三位數

● 難易度：★　　完成時間：　　分　　解答：219頁

　　任意一個3位數（個位、十位、百位的數字不能相同），把它的個位和百位的數字互換位置，然後將兩個

數中較大的數減去較小的數，只要得知計算結果的首位數字或末位數字，就能猜出得數是什麼。

例如：把742的個位和百位數字互換位置是247，用742－247＝495。如果你得知這個數的末位是5，就能立刻猜出是495。你能說出原因嗎？

152. 幾班車

● 難易度：★★　　完成時間：　　分　　解答：220頁

每小時都有一班車從甲地駛往乙地，同時也有一班車從乙地駛往甲地。全程都是7個小時。有一名乘客從早上八點乘坐從甲地開出的班車，他在途中能遇到幾班從乙地開往甲地的班車？

153. 一串奇怪的數

● 難易度：★★★　　完成時間：　　分　　解答：220頁

隨便想一個9以內的自然數，然後將你想的數用9乘，得出的結果再乘上12345679，你將會得到一串奇怪的數字，而且它一定是你想的那個數組成的一串數。

例如：你想的是5；5×9＝45，再用45×12345679＝555555555。你知道為什麼嗎？

154. 積與差

● 難易度：★★　　完成時間：　　分　　解答：221頁

子韜說有很多對數字，它們的乘積與它們的差是相同的。而子涵卻怎麼也找不到這樣的數字，你能找出這樣的兩個數嗎？

155. 快速運算

● 難易度：★　　完成時間：　　分　　解答：221頁

伯賢同時給燦烈和世勳出了一道快速心算題，題目是這樣的：1加2乘以3等於幾？燦烈和世勳都不假思索地說出了一個數，然而他們的答案卻不同，燦烈說是9，而世勳卻說是7，誰答對了？

156. 鬧鐘

● 難易度：★★　　完成時間：　　分　　解答：222頁

　　家裡的鬧鐘壞了，只能定在每天8點響鈴，伯賢明天上學，6點就要起床，他又不會修鬧鐘，你能不能想個辦法讓鬧鐘在明天早上6點響呢？

157. 整除

● 難易度：★★★　　完成時間：　　分　　解答：222頁

　　一個口袋裡裝有編號為1到8的8個球。現在將8個球隨機先後全部取出，從右到左排成一個8位數，比如63487521，它正好能被9整除。你知道這樣隨機排成的8位數，它能被9整除的機率是多少嗎？

158. 分橘子

● 難易度：★★★　　完成時間：　　分　　解答：222頁

爺爺讓伯賢幫忙把橘子分裝在籃子裡。爺爺給了他100個橘子，要求分裝在6個籃子裡，每只籃子裡所裝的橘子數都要含有數字6，你知道伯賢是如何分裝的嗎？

159. 時間差

● 難易度：★★　　完成時間：　　分　　解答：223頁

鹿涵要趕車，在家裡掛鐘指到7點55分的時候出發，走到公車站看到車站的時鐘顯示8點10分。突然他想起忘記帶東西了，於是他又和來時的速度一樣回家，到家時，家裡的鐘指的是8點15分。家裡的時鐘和車站的時鐘走得不一樣，哪個快些？差多少？

160. 兩位數中間加個「0」

● 難易度：★★★　　完成時間：　　分　　解答：223頁

在一些兩位數中，能滿足這樣的規律，即在它的中間加個「0」，得到一個3位數，這個3位數比原來的兩位數多出4個百，5個十，即多450，你知道有幾個這樣的兩位數嗎？

161. 豐收的水果

● 難易度：★　　完成時間：　　分　　解答：224頁

伯賢的爺爺種了一大片果樹，到了秋天收穫的季節，伯賢問爺爺今年一共收穫了多少水果。爺爺想了想說：「一共1abcde斤，如果在乘數上乘以3，水果數正好變成abcde1斤。」

伯賢想了很久都不知道到底是多少，你能幫他算出爺爺一共收穫了多少水果嗎？（abcde各代表一個數碼）

162. 擺石子

● 難易度：★★　　完成時間：　　分　　解答：225頁

　　伯賢畫了個有9個格子的正方形，想考考燦烈，於是，他拿出36顆石子讓燦烈放在格中，要求使每邊3個小方格內石子之和都是15。伯賢又拿出4顆石子，讓燦烈把40顆石子重新分配在四周的小方格裡，要求每邊總數仍是15顆。燦烈很快就擺好了。

　　伯賢再拿出4顆石子，讓燦烈擺。隨後，燦烈把石子加到48顆，要求每邊石子之和仍是15顆。

　　燦烈都擺得很好，伯賢非常佩服。

　　燦烈是怎樣安排的呢？

163. 黑白牌

● 難易度：★　　完成時間：　　分　　解答：225頁

　　世勳有三張特殊的牌，其兩面的顏色分別是白／白、白／黑和黑／黑。現在他將三張牌都放進一個口袋裡，請子涵隨便抽出一張，她發現一面是白色的。那麼，你知道另一面也是白色的機率有多大嗎？

164. 切油條

難易度：★　　完成時間：　　分　　解答：226頁

早上想吃油條的有9個人，但只有3根油條，於是鹿涵問爸爸：「你能切3刀，使3根油條變成相等的9段嗎？不能折不許順著平放。」爸爸二話不說就切好了，你知道怎麼切嗎？

165. 城東與城西

難易度：★　　完成時間：　　分　　解答：226頁

有一個人住在城中心，這座城裡有兩家他喜歡的餐館，一家在城東，一家在城西。離他家不遠的公車站，每隔10分鐘便有一班車開往城西，同樣也有一班車每隔10分鐘開往城東。

這個人為了避免每次都要選擇去城東還是城西，乾脆決定每次去車站時，哪路車先到便坐哪路車。奇怪的是，他後來注意到，他去城東的次數遠比去城西多。

你知道這是為什麼嗎？

166. 黑白球

● 難易度：★★　　完成時間：　　分　　解答：227頁

　　伯賢和露露玩一種遊戲：有50個白球和50個黑球，兩個一模一樣的箱子，伯賢讓露露隨意將所有的球分別放進兩個箱子，然後伯賢在不讓露露看到的情況下，將箱子變換一下位置，使露露不能區別兩個箱子，然後讓她任意從某個箱子裡摸出一個球。在這種情況下，露露有沒有把握一次就摸到白球的機會大於70％？

167. 糊塗的侍者

● 難易度：★　　完成時間：　　分　　解答：227頁

　　皇家劇院今晚上演一齣著名歌劇，一些紳士們紛紛趕去看演出。9位男士在看戲前將各自的帽子一起交給了侍者，由侍者統一放在衣帽間。而這位糊塗的侍者在將九頂帽子保管時忘了做區分，所以在還給他們時也不知道怎麼分別，於是準備每人隨意給一頂。請問，正好8個人拿到自己那頂帽子的機率有多少？

168. 智者分馬

● 難易度：★★　　完成時間：　　分　　解答：228頁

　　古時候，某員外想將自己的11匹馬分給他的3個兒子，並且按照這樣的比例分：大兒子得一半，二兒子得四分之一，小兒子得六分之一。但怎麼分都不行。無奈之下，請來了遠近聞名的智者，按照要求，他很快就分好了。大兒子得6匹，二兒子得3匹，小兒子得2匹，正好是11匹。你知道他是怎麼分的嗎？

169. 最聰明的人

● 難易度：★★　　完成時間：　　分　　解答：228頁

　　國王想要挑選全國最聰明的年輕人做自己的女婿，他用淘汰法選擇最聰明的年輕人。幾個回合下來，只剩下兩個小伙子難分上下。國王把兩個人叫到面前來說：「在城中河的下游，有一朵金色的蓮花，誰把花拿給我，誰就能娶我美麗的公主。這裡有船也有馬，你們自己選擇，乘船去可以直接到達，騎馬去要步行 $\frac{1}{3}$ 的路，馬

的速度是船的3倍，步行是船速的 $\frac{2}{5}$。」兩個小伙子，一個躍躍欲試，一個反覆計算，當然，最後是計算過的小伙子得到了金蓮花，那你知道他是騎馬還是乘船呢？

170. 分牛

難易度：★★★　　完成時間：　　分　　解答：229頁

　　從前，有一個乳牛牧場的場主，他有許多頭乳牛，也有許多兒子。當兒子們長大成人後，他也老了，打算把牛分給兒子們讓他們獨立生活。可兒子們互相爭寵，誰都希望自己多分。於是牧場主人想了個主意：第一個來的，得自己的一頭加剩餘的；第二個來的，得兩頭加剩餘的；第三個來的，得三頭加剩餘的……兒子們算計了半天，紛紛領走了自己的乳牛。他們都很得意，以為自己佔了便宜。可是不久他們就發現，每人得到的乳牛原來一樣多。

　　你知道牧場主人有幾個兒子？多少頭牛嗎？

171. 蘋果怎麼分

● 難易度：★★　　完成時間：　　分　　解答：229頁

　　蕾蕾上小學三年級了，她很聰明伶俐，是班上的模範生，同學們都很喜歡她。她很樸素，因為她的家庭不富裕，但她非常愛她的爸爸媽媽。她從不和同學們攀比，有好吃的很願意和同學們分享。蕾蕾有5個好朋友，他們是輝輝、小凡、曉敏、琳琳和麗麗。

　　今天是蕾蕾的生日，5個好朋友都來蕾蕾家做客。蕾蕾想用蘋果來招待他們，可是家裡只有5個蘋果，怎麼辦呢？誰少分一份都不好，應該每個人都有份。

　　蕾蕾也想吃蘋果，那就只好把蘋果切開了，可是又不好切成碎塊，蕾蕾希望每個蘋果最多切成3塊。

　　於是，這就又面臨一個難題：給6個人平均分5個蘋果，任何一個蘋果都不能切成3塊以上。聰明的蕾蕾想了一會兒就把問題給解決了。你知道她是怎麼分的嗎？

172. 從1加到100

● 難易度：★★★　　　完成時間：　　分　　解答：230頁

　　高斯是德國數學家、天文學家和物理學家，被譽為歷史上偉大的數學家之一，他和阿基米德、牛頓並列為世界三大數學家。高斯1777年4月30日生於布倫瑞克的一個工匠家庭，1855年2月23日在格丁根去世。

　　小時候，他家庭貧困，但他非常聰明好學。有一個貴族看他聰明，就資助他到學校接受教育。高斯很喜歡數學，有一次在課堂上，老師想找藉口休息，於是出了一道題：「1加2、加3、加4……一直加到100，和是多少？」老師以為所有的孩子肯定會從1加到2一直加下去，那需要很長時間，老師就有足夠的理由多休息一下。可是，過了一會兒，正當同學們低著頭緊張地計算的時候，高斯卻站起來脫口而出：「結果是5050。」老師驚訝極了，他不相信有誰能這麼快得出答案。但高斯很認真地給老師重新算了一遍，讓老師心服口服。

　　你知道他是用什麼方法快速算出來的嗎？

173. 救人

● 難易度：★★　　完成時間：　　分　　解答：230頁

　　街上發生了車禍，救護車的速度比損壞失控的公車的速度快1倍，公車在距路邊懸崖80公尺的位置上，救護車在公車後100公尺的位置上，現在他們同時啟動，救護車能夠在公車開進懸崖之前追上公車嗎？

174. 遇到假鈔

● 難易度：★　　完成時間：　　分　　解答：230頁

　　一位老闆很誠實，做生意也很講信用。他在市場開了一間商店，商品種類齊全，生意非常興隆。

　　一天，顧客拿了一張百元鈔票到商店買了25元的商品，老闆正好手頭沒有零錢，便拿這張百元鈔票到朋友那裡換了100元零錢，並找了顧客75元零錢。

　　顧客拿著25元的商品和75元零錢滿意地走了。過了一會兒，朋友找到商店老闆，說他剛才拿來換零錢的百元鈔票是假鈔。商店老闆仔細一看，果然是假鈔，他覺

得很對不起朋友，認真地向朋友道了歉，並且又拿了一張真的百元鈔票給了朋友。儘管老闆損失了財物，但他誠實信用，朋友十分敬佩他。後來，這件事被更多的人知道了，都誇讚老闆，覺得在他的商店裡買東西放心。於是他的生意愈加好了。

你知道，在整個過程中，這個誠實的商店老闆一共損失了多少財物嗎？

註：商品以出售價格計算。

175. 冰與水

● 難易度：★★　　完成時間：　　分　　解答：231頁

小松鼠跟花果山上的猴子是好朋友。每年春天，小松鼠都要翻山越嶺的去找猴子朋友玩。每次牠都會給猴子朋友們帶去好多好吃的果子，還有好多謎語和問題，大家在一起猜謎語回答問題，很是快樂。

這年春天又到了。小松鼠帶著去年過冬前攢下的果子，去花果山看望好朋友們。小松鼠邊唱歌邊趕路，累了就上樹歇歇。就這樣走了四天四夜，終於到了花果山。

猴子們看見小松鼠來了，都很高興。大家圍著小松

鼠快樂地蹦蹦跳跳，一起吃小松鼠帶來的好吃的果子。吃完果子，猴子們帶著小松鼠去參觀花果山。小松鼠看見花果山上的花都開了，草地綠油油的，高興地直在草地上打滾。猴子們又帶著小松鼠去看瀑布，瀑布好壯觀啊，從山上嘩嘩地落下來，跟大簾子一樣。水簾子落下來，落到瀑布下面的渠裡，濺到小松鼠的身上，小松鼠興奮極了。晚上，小松鼠跟猴子們圍著篝火坐在一起。猴子們給小松鼠唱歌，而小松鼠則拿出自己帶來的思考題讓大家猜。小松鼠的思考題是：冰融化成水後，它的體積減少，那麼當水再結成冰後，它的體積會增加多少呢？這個問題把大家都難住了，大家使勁的思考。這時，一隻聰明的小猴子回答出來了，大家直誇小猴子聰明。小猴子是怎麼回答的呢？

176. 留下一半水

● 難易度：★　　　完成時間：　　分　　解答：232頁

有一圓柱形的容器，裝滿了水，現在伯賢只想留一半水，又沒有東西量，怎麼辦呢？

177. 花生

● 難易度：★★　　　完成時間：　　分　　解答：232頁

古時候，有位很有錢的老人，他有三個孫子，他常常教育孫子要學習孔融，懂禮貌，懂得謙讓。三個孫子很聽話，一個人有了東西都會和兄弟們分享。有一年秋天，莊稼豐收了。老人從剛收成的花生中數出了770顆拿給孫子們吃。孫子們很是高興。爺爺讓他們自己根據年齡的大小按比例進行分配。以往，分糖果的時候，當二哥拿4顆糖果的時候，大哥拿3顆；當二哥得到6顆的時候，小弟可以拿7顆。那麼，如果還這樣分花生的話，你知道每個孩子可以分到多少顆花生嗎？

178. 數貓

● 難易度：★　　完成時間：　　分　　解答：233頁

　　相信大家都喜歡湯姆貓和傑利鼠這對歡喜冤家。笨笨的湯姆貓總是被傑利鼠捉弄。今天早上，傑利鼠起床以後就餓了，悄悄地探出頭來想看看有什麼好吃的東西。忽然發現了一個大問題，家裡好像不止一隻貓，似乎是湯姆貓的朋友到家裡來聚會了。這下傑利鼠為難了，牠的肚子餓得咕咕叫，好想吃廚房裡香噴噴的奶酪呀！可是家裡究竟有幾隻貓啊？真是猜不透，這可如何是好呢？這時有隻淘氣的小螞蟻爬過來，神氣地問傑利鼠，我知道屋子裡有幾隻貓，但是我偏要考考你。

　　房間每個角有1隻貓，每隻貓對面有3隻貓，每隻貓後面跟著1隻貓，你說房裡一共有幾隻貓？

　　你知道答案嗎？傑利鼠需要你的幫助，才可能逃過湯姆貓和牠朋友的眼睛吃到好吃的奶酪哦！

179. 鏡子的遊戲

● 難易度：★★　　完成時間：　　分　　解答：233頁

　　在數字王國裡有四兄弟，老大和老二長得相似，老三和老四長得相似。他們常常一起出門，鄰居們常常誤把老大當成老二，把老三當成老四。四個兄弟中老二和老四最調皮了。他們常常化妝成老大和老三去戲弄鄰居們。鄰居們都很生氣，都認為老大和老三是壞孩子。老大和老三覺得很冤枉。

　　有一天，老二和老四正準備再次惡作劇的時候，一個鄰居很生氣地拿出了殺手鐧——鏡子，在鏡子的呈現下，老二和老四露出了真面目無所遁形。原來，一直被鄰居們認為是淘氣的壞孩子不是老大老三，而是老二和老四。老二老四覺得很慚愧，答應以後做個好孩子。

　　說到這裡，大家一定很想知道這兩對兄弟是誰？那麼請大家猜猜吧。（提示：這兩組數字在鏡子裡的順序與實際數字順序相反，它們兩者之間的差均等於63。）

180. 三位不會游泳的人

● 難易度：★　　完成時間：　　分　　解答：233頁

　　有三個朋友很要好，工作之餘他們有著共同的理想和興趣。他們都喜歡冒險和有挑戰性的運動，比如攀岩、探險。他們三個中，伯賢最聰明，探險途中，數他出的主意最多。

　　一天他們走進了一座山裡，山裡有條寬闊的河，三個人必須過到河對岸才能攀登另外那座山。但他們發現河上沒有橋，苦苦思索了半天也沒想出過河的方案。沒有道路可以繞行，河水太深又不能涉水過去。正當三個朋友一籌莫展的時候，兩個孩子划著小船向他們駛來。他們向孩子們求助，兩個善良的孩子也想幫助他們。可是船太小了，一次只能搭一個人，若再加上一個孩子船就會沉下去，而三個人又都不會游泳。後來還是伯賢想出了解決辦法，他說大家都能過河，就是要多往返幾次。那麼，他們需要往返幾次呢？

181. 勝算幾何

● 難易度：★　　完成時間：　　分　　解答：234頁

　　三個兄弟都喜歡射擊，他們平時特別喜歡去射擊場比賽射擊。時間長了，他們之中百發百中的那個人被大家稱為「槍神」，而其中3槍能命中2槍的人被稱之為「槍怪」。三個人中，就吉米槍法最差，一般只能維持3槍命中1槍。

　　他們三個同時喜歡上鄰居家的女孩，女孩長得很漂亮，而且賢慧能幹。但是現在女孩很為難，因為三個兄弟都很優秀，她不知道該怎麼抉擇。三個兄弟中的老大說：「我們不能再這樣痛苦下去了，讓我們來一場決鬥吧。勝利的人可以娶那個美麗的女孩。」另外兩個兄弟一致表示同意。於是三個人來到了射擊場。

　　決鬥開始了，三個兄弟站著的位置正好構成了一個三角形。前面提到三個兄弟中其中被稱為「槍神」的人百發百中；被稱為「槍怪」的人3槍能命中2槍；吉米槍法最差，只能維持3槍命中1槍。現在3人要輪流射擊，吉米先開槍，「槍神」最後開槍。那麼，如果你是吉米，怎樣做才能勝算最大呢？

182. 撕書的問題

● 難易度：★　　完成時間：　　分　　解答：235頁

　　鹿涵今年5歲了，家裡只有他一個孩子。爺爺奶奶都很寵愛他，他喜歡的東西都會買給他，還教他學習美術和音樂。全家都希望他成長為一個全能的孩子。也正因為如此，大家對鹿涵有些溺愛了。鹿涵開心的時候很乖，會彈琴給大家聽，可是他發脾氣的時候，大家都拿他沒辦法。

　　今天阿姨給他買了本新的圖畫書，裡面的彩色頁很漂亮，鹿涵的壞毛病又來了，他把書中喜歡的圖畫彩色頁全部剪了下來。這本180頁的書，從60頁到95頁都被他剪下來了，這本書還剩多少頁？

183. 分梨

● 難易度：★★　　完成時間：　　分　　解答：235頁

　　伯賢的學校舉辦採梨子活動，最後摘回了一大筐，但後來分梨的時候才發現很難把梨平均分給大家，老師乾脆結合分梨給大家出了個題目：

一筐梨，如果分成10個一袋，有一袋只有9個；如果分成9個一袋，有一袋只有8個；分成8個一袋，結果又多了7個；分成7個一袋多出6個；分成6個一袋多出5個；……無論如何分配，總是分不均。怎麼辦呢？大家想了很久，但都想不出來，後來老師只拿走了一個梨，結果就分均勻了。

但同學們還是想不明白，這批梨到底有多少個呢？為什麼拿走一個就分配均勻了呢？

184. 三個桶的交易

● 難易度：★　　完成時間：　　分　　解答：236頁

秋天到了，莊稼豐收了，農民們臉上掛滿了喜悅的笑容。農夫家的花生也豐收了。他把花生一半儲存起來，一半磨成了花生油，拿到市場上賣錢。

這天，天氣晴朗，不冷不熱，農夫用一個大桶裝了12千克油到市場上去賣。農夫心裡很高興，因為把油賣了他可以拿錢喝上兩杯酒，還可以給老婆買件新衣裳。

到了市場上，農夫擺好牌子：現磨花生油。就開始等待顧客上門了。這時，兩個家庭主婦分別只帶了5千

克和9千克的兩個小桶來買油。她們一個胖，一個瘦，都是聞著農夫的花生油的香味特地過來買油的。農夫突然發現他沒有帶秤油的秤，但他還是賣給了兩個主婦6千克的油，胖的家庭主婦買了1千克，瘦的家庭主婦買了5千克。你知道農夫是怎麼給她們分的嗎？

185. 高明的盜墓者

● 難易度：★　　完成時間：　　分　　解答：236頁

　　盜墓者有著很高明的盜墓手段，他有25個手下，也都是百里挑一的盜墓高手。警察追蹤他們多年，但始終一無所獲。

　　有一天，有人報案說古墓中的埃及法老壁畫不見了。警長馬上帶人勘查了現場，根據做案手法，他們判斷出就是他們追蹤多年的那個盜墓者所盜。正當警察們研究抓捕盜墓者的方案時，盜墓者突然前來自首了。他聲稱他偷來的100塊法老壁畫被他的25個手下偷走了。這些人中最少的偷走1塊，最多的偷了9塊。而這25人各自偷了多少塊壁畫，他說他也不知道，但可以肯定的是，他們都偷走了單數塊壁畫，沒人偷走雙數塊的。他

為警方提供了那25個人的名字，條件是不能判他的刑。警察答應了。但當天下午，警長就下令將自首的盜墓者逮捕。這是為什麼呢？

186. 分水

● 難易度：★★　　完成時間：　　分　　解答：237頁

在一個困難的年代，水成了最重要的資源。一天，一個老人拿出了一隻裝滿8斤水的水瓶，另外還有兩個瓶子，一個裝滿剛好是5斤，一個裝滿是3斤。為了能在最關鍵的時候還有一點點水，老人用這兩個水瓶作為量器，把8斤水平分為兩個4斤，應該怎麼分呢？

187. 刑警的難題

● 難易度：★★　　完成時間：　　分　　解答：239頁

某市近一年來經常發生搶劫事件。刑警們即使抓住了罪犯，還會有新的犯罪分子冒出來。百姓們苦不堪言。警察局長下令盡快查清事件，給百姓一個交代。刑警們經調查發現，這是一個有組織有統領的龐大搶劫犯

罪集團。警察們抓住的不過是集團中的小嘍囉，根本不足以破壞整個犯罪集團的行動。於是他們派出情報員徹底偵察此事。

經情報員縝密的偵察發現，他們有一個大哥大，七名大哥，該組織活動很有秩序，形式很奇怪，不容易一網打盡。他們的見面形式是這樣的：第一名大哥每隔一天去大哥大那裡一次，協助他處理事情；第二名大哥隔兩天去一次，第三名大哥隔三天去一次，第四名大哥隔四天去一次……第七名大哥每隔七天才去一次。為了避免打草驚蛇，並且把搶劫犯罪集團一網打盡，刑警決定等到七名大哥都碰面的那天再行動。聰明的讀者，這七名大哥什麼時候才會一起碰面呢？

188. 守財奴的遺囑

● 難易度：★★　　完成時間：　　分　　解答：240頁

有一個人生前很喜歡馬，所以他的錢幾乎全都用來養馬了。他有好幾個兒子。可他的兒子都不務正業。他到臨死的時候也捨不得把這麼多匹馬分給兒子們。因為他知道馬會被兒子們賣了錢然後揮霍掉。為此，他寫了

一份難解的遺囑，解開了這個遺囑，就把馬分給兒子們，要是沒有解開，馬就要被賣錢捐給福利院。他的遺囑是這樣寫的：我所有的馬，分給長子1匹又餘數的$\frac{1}{7}$，分給次子2匹又餘數的$\frac{1}{7}$，分給第三個兒子3匹又餘數的$\frac{1}{7}$……以此類推，一直到不需要切割地分完。那麼誰能算出這個人一共有多少匹馬，多少個兒子嗎？

189. 巧分蘋果

● 難易度：★★　　完成時間：　　分　　解答：241頁

　　藝藝搬新家了，爸爸媽媽把藝藝的房間裝修得又好看又舒服，藝藝好高興。搬新家的第一個週末，藝藝就邀請同學來她家參觀。

　　週末到了，同學來到藝藝家，發現她的新家果然裝修得很漂亮。大家都覺得很好。但藝藝的爸爸為難了，因為家裡一下來了11位同學，而家裡只有7個蘋果，該怎樣招待藝藝的同學們呢？不分給誰也不好，應該每個人都有份。那就只好把蘋果切開了，可是又不好切成碎

塊，藝藝爸爸希望每個蘋果最多切成4塊。應該怎麼分呢？想來想去，他終於想出好辦法了。他是怎麼分的呢？

190. 小蝸牛回家

● 難易度：★★　　完成時間：　　分　　解答：241頁

夜裡忽然下了一場大雨，蝸牛寶寶本來在樹葉上躺著舒舒服服的睡覺呢！沒想到狂風大雨把牠從樹葉上打下來，摔在了泥地上。第二天早上醒來，蝸牛揉揉眼睛，觀察了半天，才明白原來自己已經從樹葉上摔到了地上。他探出腦袋使勁看，「我的家在哪呢？這是哪啊？」忽然，牠看到經常玩耍的小花牆，原來牠被摔在與家有一牆之隔的外面了。牠現在想要回家必須要翻過這面20公尺高的小花牆。蝸牛寶寶每天白天能向上爬3公尺，但是晚上睡覺的時候會向下滑2公尺。

那麼這隻蝸牛寶寶從這一邊的牆腳出發，要過幾天才能翻過這面牆回到家呢？

191. 生肖與機率

● 難易度：★★★　　完成時間：　　分　　解答：242頁

　　中國有十二生肖，這是在西方國家沒有的。十二生肖不僅代表著出生的年份，也跟中國的「十二天干」有關。「天干」是中國用來紀年、紀月、紀日的。分別為子、丑、寅、卯、辰、巳、午、未、申、酉、戌、亥。後來人們又把它們跟十二生肖的屬性相連，用於記年，於是便有了子鼠、丑牛、寅虎、卯兔、辰龍、巳蛇、午馬、未羊、申猴、酉雞、戌狗、亥豬的說法。

　　假設每個人的出生在各生肖上的機率相等，那麼至少要在幾個人以上的群體中，其中有兩個人出生在同一個生肖上的機率，要高於每個人的生肖都不同的機率？你能算出來嗎？

192. 心算

● 難易度：★★　　完成時間：　　分　　解答：242頁

　　「數學家」子韜給露露出了一道心算題，要求只能用心算，不准使用筆、紙或計算機，而且要在3秒鐘內

給出答案：

　　1000加上30，再加1000，再加10，再加1000，再加20，再加1000，最後再加40。

　　這些數相加總和是多少？

193. 玩牌

難易度：★★　　完成時間：　　分　　解答：243頁

　　伯賢、燦烈、世勳三個人都喜歡旅行，暑假期間，三人商定好結伴去自助旅行。這天，他們參觀完景點之後，覺得十分無聊，有人提議打撲克牌。其他人欣然同意。

　　第一局，伯賢輸給了燦烈和世勳，於是燦烈和世勳兩人的錢都翻了一倍。第二局，伯賢和燦烈一起贏了，他們倆錢袋裡的錢也都翻了倍。第三局，伯賢和世勳又贏了，他們的錢都再次翻了一倍。因此，這三位好朋友每人都贏了兩局而輸掉了一局，最後三個人手中的錢是一樣多的。細心的伯賢數了數他錢袋裡的錢發現他自己輸掉了100元。你能推算出伯賢、燦烈、世勳三人剛開始各有多少錢嗎？

194. 烏龜和蝗蟲賽跑

難易度：★★　　完成時間：　　分　　解答：243頁

　　上次烏龜接受兔子的挑戰賽跑輸了以後，就發誓再也不和兔子賽跑了。因為牠明白牠和兔子的實力還是有一定差距的。第一次牠贏了，是因為兔子的疏忽大意，第二次即使兔子讓著牠，牠也跑不過兔子。但烏龜很喜歡比賽，於是牠準備換一個競爭對手。牠想了半天，終於想到蝗蟲。

　　於是烏龜去找蝗蟲商量，蝗蟲也是一個喜歡賽跑的孩子，牠覺得烏龜整天慢吞吞的，肯定跑不過自己。於是蝗蟲接受了挑戰。

　　烏龜和蝗蟲進行100公尺比賽。兩個人同時出發，跑同樣的距離，看誰先到達終點。

　　結果很出乎蝗蟲意料，烏龜以超出蝗蟲3公尺取得了勝利，也就是說，烏龜到達終點時，蝗蟲才跑了97公尺。蝗蟲有點不服氣，極力要求再比賽一次。其實牠不知道，烏龜自從跟兔子比賽之後，天天進行體能訓練，速度早就不是慢吞吞的了。這一次烏龜很謙讓，牠從起點線後退3公尺開始起跑。那麼，假設第二次比賽兩人的速度保持不變，誰贏了第二次比賽？

195. 兩難之選

● 難易度：★　　完成時間：　　分　　解答：244頁

　　一位部門主管有意跳槽，這時兩家公司都在向他招手。兩家公司給他開出的待遇分別是：

　　甲公司：每半年薪資50000元，之後每半年加薪5000元。

　　乙公司：每年薪資100000元，每年薪資增加20000元。

　　如果單純考慮薪資待遇這一因素，這位部門主管應該選擇哪一家公司比較好呢？

196. 螞蟻搬兵

● 難易度：★★　　完成時間：　　分　　解答：245頁

　　螞蟻王國裡面有著龐大的組織機構，牠們很有秩序的生活在地底的某個洞穴裡。如果你哪天看見地面上有小小的一堆土，那裡面時不時的爬出幾隻螞蟻，那麼那肯定是一個螞蟻王國了。所有的螞蟻並不是共同生活在一起的，牠們分成好多王國，每個王國都有一個蟻后，而且，每個王國的公民身上都有特定的氣味，牠們靠這

種氣味辨別是不是自己王國的人。牠們是不容許外人進犯自己的王國的。每個王國裡都有工蟻，相當於我們人類的採購員，牠們負責外出找食物，為王國中的其他成員提供生活保證。

這天，一隻工蟻外出尋找食物，牠發現了一個好地方，那裡有很多食物。於是牠高興極了，立刻回洞招來10個夥伴。可是牠們發現人手依然不夠。於是螞蟻們又各自去叫來10個同伴。搬來搬去，食物還是剩下很多。於是螞蟻們又回去，每隻螞蟻又叫來10個同伴。這些螞蟻共同努力，還是覺得搬不完，於是，每隻螞蟻又叫來了10個同伴。這次，牠們終於把食物搬完了。螞蟻們很高興，因為這些食物夠牠們螞蟻王國生活好長時間了！

你知道牠們為搬運這些食物一共叫來多少隻螞蟻嗎？

197. 多少隻青蛙

● 難易度：★　　完成時間：　　分　　解答：245頁

我們都知道，青蛙是捕捉蚊蠅的能手。牠那長長捲曲的大舌頭是天生的捕蠅工具。那麼，如果35隻青蛙在35分鐘裡捉了35隻蒼蠅，那麼在94分鐘裡捉94隻蒼蠅需要幾隻青蛙呢？

198. 青蛙和小鳥

● 難易度：★　　完成時間：　　分　　解答：246頁

　　蘆葦叢裡有個小池塘，池塘被密密麻麻的蘆葦遮蓋住，是個很安靜的地方。一隻喜歡安靜的青蛙先生住在這裡，牠很有學問，甚至頭上還架著一副金框眼鏡。牠獨自住在這個池塘裡，沒人打擾，正好適合研究學問。

　　但是有一天早上，牠被一陣聲音吵醒了。牠睜開眼睛，看見一隻小鳥站在池塘邊快樂地歌唱。青蛙先生很生氣，因為小鳥打擾了牠的清靜。但青蛙先生很有教養，沒有趕走小鳥。

　　於是小鳥每天早上都會來池塘唱歌。後來，青蛙先生習慣了有小鳥唱歌的早晨，並且喜歡上了小鳥的歌聲。這天早上，牠聽著聽著，忍不住幫小鳥打起了拍子。小鳥嚇了一跳，發現了青蛙！「我……我吵到您了嗎？」

　　小鳥紅著臉說。青蛙先生說：「沒關係，你的歌聲很動聽，以後天天來這裡唱歌吧。」小鳥高興地點了點頭。

　　從此小鳥每天都來給青蛙先生唱歌，唱完歌，青蛙先生還要給小鳥講講自己知道的學問。有一次，青蛙先

生問小鳥：「把一大張厚0.1毫米的紙對半撕開，重疊起來，然後再撕成兩半疊起來。假設如此重複這一過程25次，那麼這疊紙會有多厚？」牠給小鳥四個答案讓牠選擇。小鳥選了3次，就是沒有選對。因為小鳥一直不敢相信，原來會有那麼厚。你知道會有多厚嗎？

1. 像山一樣高　　　　　2. 像一棟房子一樣高

3. 像一個人一樣高　　　4. 像一本書那麼厚

199. 只會報整時的鐘

● 難易度：★★　　完成時間：　　分　　解答：246頁

　　伯賢家有一座歷史悠久的時鐘，老到它的指針都已經掉光了，就像人到老年牙齒會掉光一樣。它現在唯一的功能就是每到整點的時候才能敲鐘報時。伯賢計算了一下，老鐘敲打6下要6秒鐘，那麼，需要多長時間才知道現在是12點呢？同樣地，需要多長時間才知道現在是7點呢？

200. 跳躍比賽

● 難易度：★　　完成時間：　　分　　解答：247頁

　　青蛙和松鼠進行跳躍比賽，比賽規則是牠們各跳100公尺後再返回到出發點。松鼠一次跳3公尺，青蛙跳一次只有2公尺，但松鼠跳2次的時間青蛙能跳3次。

　　那麼你來預測一下，在這次比賽中誰將獲勝？

201. 小狗跑了多遠

● 難易度：★★　　完成時間：　　分　　解答：247頁

　　敏俊的爺爺給他買了一隻可愛的沙皮狗，敏俊很喜歡。沙皮狗特別喜歡敏俊，還有敏俊的好朋友智賢。沙皮狗喜歡跟敏俊和智賢出去玩，三個傢伙每天都玩得非常暢快。

　　一天，敏俊要跟智賢出去玩，沙皮狗一定要跟著他們。於是，他們只好帶著牠去了。因為智賢要回家拿書包，所以敏俊帶著沙皮狗先出發。10分鐘後智賢才出發。智賢剛一出門，沙皮狗就向他跑過來，到了智賢身邊後馬上又返回到敏俊那裡，就這麼往返地跑著。如果

沙皮狗每分鐘跑500公尺，智賢每分鐘跑200公尺，敏俊每分鐘跑100公尺的話，那麼從智賢出門一直到追上敏俊的這段時間裡，沙皮狗一共跑了多少公尺？

運石子問題

● 難易度：★★　　完成時間：　　分　　解答：248頁

　　甲公司負責為各個施工工地運送建築材料。早上接到一家建築公司的送貨要求，讓甲公司送一批石子到工地上。甲公司派10名工人，用2輛自動卸貨車運送這批石子。

　　開工前，他們討論怎樣合理高效地安排勞動力。有人建議把10個人分成兩組，每5個人裝一車；也有人主張10個人一起裝車，裝好第一輛後再裝第二輛。

　　你覺得哪種方法能讓工作效率更高呢？

203. 水果花籃

● 難易度：★　　完成時間：　　分　　解答：248頁

　　逢年過節，人們都會買水果作為禮品贈送親朋好友，還有的人喜歡把各種水果放在專門特製的花籃裡，更顯得高檔精美。水果商們也願意把水果裝在花籃裡出售，因為一籃水果賣25元，比散秤賣得貴些。已知水果的價錢比籃子貴20元，你知道水果籃子是多少錢嗎？

204. 舞會男女問題

● 難易度：★★　　完成時間：　　分　　解答：249頁

　　有一對年輕夫婦舉辦了交友舞會，有30位客人參加了這次舞會，加上男女主人一共32人。

　　在整場舞會中，有人發現參與者如果隨意組成舞伴（總共有16對），那麼，不管怎樣分配，都能維持每對舞伴中，至少有一位是女性。

　　這次舞會上，究竟有多少男性參加呢？

205. 換啤酒

● 難易度：★　　完成時間：　　分　　解答：250頁

　　啤酒瓶是可以回收再利用的，所以愛喝酒的人都會把啤酒瓶收好然後用空瓶換酒，這樣既節省了錢，又維護了環境。

　　有一對住在一起的兄弟，他們都很愛喝酒，喝完酒把啤酒瓶放在一起等著下次買酒時換酒用。而且他們常常一起喝酒，酒喝完了，其中一個人就去買酒。他們互相照顧，互相謙讓，買酒的時候都爭著搶著去。

　　這天，酒又喝完了。兄弟甲和兄弟乙都說第二天要去買酒。到了第二天晚上，兄弟乙買來了若干瓶，兄弟甲則拿空酒瓶換了若干瓶。這樣他們的酒加在一起一共是161瓶。如果按5個空瓶可以換1瓶啤酒計算，那麼，兄弟甲至少買了多少瓶啤酒？

206. 遺產該怎麼分

● 難易度：★★　　完成時間：　　分　　解答：250頁

　　在很久以前的古希臘，人類的文明就已經很進步了。比較有代表性的就是他們國家法律的健全。在那個時代，遺產繼承法就已經產生了。而且他們的遺產繼承法很有意思，遺產分配原則跟子女的性別息息相關。古希臘的法律規定：父親死後留下的遺產，如果生的是兒子，母親應分得兒子份額的一半，如果生的是女兒，母親就應分得女兒份額的兩倍。

　　一位古希臘婦女懷孕了，但他的丈夫卻不幸去世了。他丈夫給她留下3500元遺產。她將把這些遺產同她即將生產的孩子一起分配。如果生的是兒子，母親應分得兒子份額的一半，如果生的是女兒，母親就應分得女兒份額的兩倍。但是，如果這個古希臘寡婦生的是一對雙胞胎而且是一男一女呢？她丈夫留下的遺產又該怎麼分呢？這個問題難倒了負責分配遺產的律師。那麼，你知道遺產該怎麼分嗎？

207. 糊里糊塗的顧客

● 難易度：★★　　完成時間：　　分　　解答：251頁

　　郵局的工作人員都很熱情周到。他們每天不僅要兢
兢業業地工作，同時也要應對很多顧客臨時發生的狀
況。這就需要他們的耐心和熱情了。比如說有一次，一
位顧客拿著一堆信來郵局郵寄。但是他糊里糊塗的，不
知道該買多少郵票，於是他遞給郵局職員1元，說道：
「我要一些2分的郵票和10倍數量的1分的郵票，剩下的
全要5分的。」郵局的職員聽傻了，他還要計算一下，
要看怎樣才能滿足這個糊里糊塗的顧客的要求呢？你知
道應該怎樣做嗎？

208. 巧解難題

● 難易度：★★　　完成時間：　　分　　解答：251頁

　　急診室裡來了一位急症病人，三位醫生需要輪流給
這位患者進行手術，但不巧的是手術室裡只剩下2副無
菌手套了。醫院規定，如果無菌手套與醫生的手相接

觸，就不能再用於接觸病人了，其他的醫生也不能接觸被污染的手套。幸好這種無菌手套兩面都可以使用。在這樣的情況下，怎樣安排三位醫生戴這2副手套，並且避免病菌的交叉感染呢？

209. 共乘的問題

● 難易度：★★　　完成時間：　　分　　解答：252頁

時下，「共乘」是很流行的乘車方式。兩個人的目的地相同或順路的話，可以商量好共同乘坐同一輛計程車，然後分攤路費。有一天，甲先生搭乘計程車外出辦事，走到一半的時候，遇到了乙先生，兩人的目的地相同，於是兩人商量一同乘坐計程車外出，然後一起返回。

計程車的費用一共140元，甲先生對乙先生說：「將全部路程的一半作為1個單位，我用車的路程是4個單位，你用車的路程是3個單位。所以我應該負擔的費用是全部費用的 $\frac{4}{7}$，也就是80元，而你應該付剩下的60元。乙先生倒不是不願意分攤車費，只是他覺得甲先生的算法有些問題。你知道問題出在哪裡嗎？

210. 裝磁磚

● 難易度：★　　完成時間：　　分　　解答：252頁

　　一家建材老闆頭腦特別靈活聰明，他為了銷售和運貨的方便，把每1000塊磁磚巧妙地裝在10個箱子裡，這樣不論顧客要買多少塊磁磚，他只要拿幾隻箱子就可以滿足對方的需求，根本不需要打開箱子一塊塊的數，這幾隻箱子裡的磁磚就正好是顧客所要買的數量。你知道這位老闆是怎麼分裝的嗎？

Answer

- 解答

PERFECT ++++
++++ GAME

1.

解 已知：頭＋尾＝身，設身為x，

可得方程式$6+(\frac{6}{2}+\frac{x}{2})=x$，x＝18(兩)

再可求出尾重$\frac{6}{2}+\frac{18}{2}=12$(兩)

算出燦烈付：0.12元，伯賢付0.48元，世勳付1.08元。

2.

解 燦烈喝完了之後，剩下的果汁連瓶子還有2千克，所以燦烈喝了重3.5－2＝1.5千克的果汁，既然說他喝了一半的果汁，那麼果汁總共重1.5×2＝3千克。所以就此推出瓶子重3.5－3＝0.5千克

3.

解 從已知條件來看賣書後所得的錢必然是一個完全平方數，而且這個完全平方數的十位必須保證是個奇數，這樣他們所買的新書的數量也是奇數，不夠分配，所以必須以筆記本來充數。

那麼，十位是奇數的完全平方數有什麼特點呢？我

們先來看看他們有哪些：16、36、196、256、576、676、1156……你可能會發現，他們的個位全都是「6」。

綜上所述，就可以知道世勳和伯賢用賣舊書的錢買了一些新書和一本6元的筆記本。因為新書是10元一本，所以拿到筆記本的人得到的總價值比對方少4元。因此，拿走筆記本的人應該得到對方的2元作為補償。

4.

解 首先，分別將5公斤和9公斤的砝碼放在天平的兩個盤中，然後在放有5公斤砝碼的盤中逐漸添加中藥，直到天平平衡，這些中藥便是4公斤。

然後，用這包4公斤的中藥做砝碼，在天平上將剩下的中藥均分成4包，每包都是4公斤。

最後，將這5包4公斤的中藥逐包一分為二，於是就得到10包重量均為2公斤的中藥。

5.

解 假設雞有X隻，那麼兔子就有 (36−X) 隻。

從題意我們可以知道，小雞和小兔的腳一共有100隻，也就是說2X＋4 (36−X) ＝100

解這個方程式，我們可以得到答案，X＝22也就是說雞有22隻，那麼兔子的數量為36−22＝14 (隻)

6.

解 首先，把20g的砝碼放在天平一邊的托盤裡，把藥粉分成兩份，放在天平兩邊的托盤裡。透過增減兩邊的藥粉使天平達到平衡。這時，天平上沒有砝碼的一邊的藥粉重45g，另一邊有砝碼的重25g。分別取下藥粉，天平一邊仍放20g砝碼，另一邊放25g藥粉，並從中不斷取出藥粉收集起來，使天平再次平衡。這時天平上的藥粉有20g，而最後取下來的藥粉正好5g。

7.

解 假設鉛筆＝x，鋼筆＝y，原子筆＝z，橡皮擦＝Q，

我們再根據題意可以得到下列式子：

$2Z+1Q=3$ ………………………………… (1)

$4Y+1Q=2$ ………………………………… (2)

$3X+1Y+1Q=1.4$ ……………………… (3)

我們把 (1) ×1.5可以得到$3Z+1.5Q=4.5$

把(2)÷2可得$2Y+0.5Q=1$

把三者加起來就是$3X+3Y+3Z+3Q=6.9$，再除以

3可得：$X+Y+Z+Q=2.3$ (元)

所以，如果各種文具都買一種需要2.3元

8.

解 燦烈知道，數學中，除了0外，只有1和8在鏡子中

照出來依舊是本數，所以知道兩種魚條數的積是

81，因為81在鏡子裡是18，正好是9＋9。所以我們

可以知道，燦烈爸爸的魚缸裡五彩神仙魚、虎皮魚

的數目各是9條。

9.

解 最多可以切22塊。

切割的次數	最多的塊數
0	1
1	2
2	4
3	7
4	11
5	16
6	22

10.

解 從題中我們可以知道，一隻錶比正常手錶慢2分鐘，另外一隻卻快1分鐘，這樣，那隻快的手錶比慢的手錶整整慢3分鐘。而想要它們差一個小時，也就是60分鐘，就用$\frac{60}{3}$，所以，只要走20個小時，這兩隻奇怪的手錶就會相差1個小時了。

11.

解 多3人。

與火爆獸相比，卡比獸多了一個兄弟(火爆獸)，又少了一個姐妹(她自己)。所以，卡比獸的兄弟比她的姐妹多的人數，比火爆獸的兄弟比他的姐妹多的人數，還要多2人。

其實這是個很簡單的計算題，如果你的答案是錯誤的，可能是因為把大多數心思都花在求證卡比獸和火爆獸到底有多少兄弟姐妹上去了。

12.

解 31種

這道題剛看時有些摸不著頭腦，因為很容易遺漏，所以要做對這道題需要按順序來寫。5個砝碼單獨秤有5個不同的重量；如果選2個砝碼的話，就有10種重量；選3個砝碼的話，也是10種；選4個的話就有5種；選5個的話，就只有1種。再將這些相加，即：5＋10＋10＋5＋1＝31種。也就是說這5種砝碼可以秤1克～31克中的任何一個重量。

13.

解 3的21次方。

因為平方運算比加、乘都要多。所以3的21次方是這些數中最大的。你寫對了嗎？

14.

解 解這道題的關鍵就在於你是否發現，需要注射兩針疫苗的人和不需要注射的人是一樣多的，都占總人數的16%。如果你沒有發現的話，就難免陷入繁瑣的計算中。發現了上述事實，你就可以知道，有一部分同學只需要注射一針，其餘的一半人不需要注射，一半人需要注射兩針，平均下來每位同學都等於注射了一針。所以注射針劑數量就等於班級人數，也就是45支注射劑。

15.

解 這道題用常規的思路不容易想到，需要打破常規進行大膽的嘗試。

我們可以嘗試排成不規則的形狀，也就是說要想使
10個人排成5排，又要每排4個人，必須1個人當2個
人用。也就是說，排成的形狀必須內部有交點，而
且交點要5個。這樣我們就可以很容易想到，符合
這樣要求的圖形是：五角星。站成五角星的形狀，
5個頂點和5個交叉點各站一個人。這樣就符合老師
的要求了。

16.

解　這是完全可能的。

皮卡丘的生日是12月31日，「今天」是1月1日，兩
天前也就是上一年的12月30日牠2歲，今天牠3歲，
今年的12月31日過生日時牠4歲，而明年牠過生日
時將是5歲。

17.

解　這道題表面看起來很複雜，但不要被題目所迷惑，
透過複雜的表面去看實質，探尋出題目中「數」的
關係也就解開問題了。其實，完全不必考慮每個人

究竟有多少文具，只要考慮總數的變化就可以了。

A用6本筆記簿換了B的1支鋼筆，則A的文具總數減少了5個，相應的，B的文具總數增加了5個，所以得出B＋5＝2 (A－5)。

同理，我們也可以得出以下數量關係：

C＋3＝6 (B－3)、A＋13＝3 (C－13)。

這樣就可以知道A有11種文具，B有7種，C有21種。

18.

解 這是一道趣味題，把日常生活融入到數學王國裡，這樣可以培養小朋友愛學習的習慣，也能同時激發學習數學的興趣，一舉兩得。

讓我們來看這道題吧！這是一道數學上的排列題，利用數字之間差1的規律就能快速地解決這個問題了。不難看出這應該是2～10這幾個數，2＋3＋4＋5＋6＋7＋8＋9＋10＝54。所以，第一張日期是2號，最後一張日期是10號。

19.

解 最後能剩下5根蠟燭。

這道題不能靠簡單的減法。一般我們會覺得是8－3－2＝3，最後會剩下3根蠟燭，其實錯了！媽媽在考小火龍的應變能力。這更是一道腦筋急轉彎題。因為被風吹滅了5根蠟燭，所以還剩下3根蠟燭是燃著的，題中說這3根蠟燭沒有被吹滅，所以它們能一直燃燒到燒完為止。也就是說最後只能剩下燭火早就被風吹滅的5根蠟燭。

所以，答案是最後剩下5根蠟燭。你理解了嗎？

20.

解 這個數是504。

也許剛剛看見這道題會覺得很混亂，不知道如何解？慢慢想一想，結合題意來看的話，你會發現，其實這只是一道簡單的乘法題。因為這個三位數既能被7整除，又能被8整除，又能被9整除，說明它同時是7、8、9的整倍數。所以，7×8×9＝504。

21.

解 喵喵拿的兩張牌是1、9；小亮的為4、5；快龍的為3、8；卡比獸的為6、2。剩下的那張牌是7。

22.

解 設計費桿距為y，電線桿的數量為n。則當n＝0時，y＝0，不用貼。n＝1時，y＝0，相當於白貼，沒人會付錢的。

我們可以假設燦烈負責的區域沒有折返點，即貼完最後一根後再回到第一根，那麼他的行程可表示為：

$$y＝｜x1－x2｜＋｜x2－x3｜＋……＋｜x2004－x2005｜＋｜x2005－x1｜$$

求y的最大值。

去掉絕對值後，y＝a1－b1＋a2－b2＋a3－b3＋……。

$$a2005－b2005＝(a1＋a2＋……＋a2005)－(b1＋b2＋……＋b2005)$$

令這2005個點分別為1，2，3，4，……，2005

則a1＋a2＋a3＋……＋a2005最大為2005＋2005＋2004＋2004＋2003＋……＋1004＋1004＋1003

b1＋b2＋……＋b2005最小為1＋1＋2＋2＋3＋3＋

······＋1002＋1002＋1003

於是y的最大值為2005＋2005＋2004＋······＋1004

＋1004＋1003－1－1－2－2－······－1002－1002－

1003＝1003×1002×2＝2010012

最後去掉閉合線路中最短的一條

1003－1002＝1

得到答案2010011

你能明白嗎？

23.

解 小智沒有打到獵物。

我們可以分析一下，小智說「打了6隻沒頭的，8隻半個的，9隻沒有尾巴的。」小朋友們想一想，6隻沒有頭，正好是0；8隻半個，也是0；9隻沒有尾巴還是0，所以，小智今天什麼都沒有打到。你想到了嗎？

24.

解 夢蝶家的新電話號碼是8712，原來的號碼是2178。

25.

解 這道題很簡單，既然公車和捷運都經過曉秀家，又都能到學校，而且兩輛車間隔的時間也不是很長，票價還一樣，所以不管曉秀搭什麼車都可以。你覺得呢？

26.

解 在魔術師轉過身去之前，他已經數了一下有多少枚硬幣是面朝上的。我們都知道，面朝上的硬幣數目每次要麼增加2，要麼減少2，要麼不變。所以，如果一開始面朝上的硬幣數目如果是奇數，那麼最後仍將是奇數，無論有多少對硬幣被翻了面。

當魔術師最後轉回身去，他會數一下現在面朝上的硬幣數目。如果和開始時一樣是奇數（或者和開始時一樣是偶數），那麼被遮住的硬幣一定是面朝下的。反之，被遮住的硬幣是面朝上的。

這個簡單的魔術證明了奇偶性的規律：只要硬幣是一對一對翻面，而不是單個硬幣翻面，硬幣數目的奇偶性是不變的。

27.

解 這個問題困擾了數學家們幾個世紀，而最好的解法就是實踐。在36個人中，監刑官應該把他的敵人安排在這些位置：4、10、15、20、26和30。

28.

解 因為貓媽媽還剩下2條命，所以小貓們一定要分配剩下的23條。這樣就有兩個可能的答案：

7隻小貓：1隻還剩5條命，6隻還剩3條。或者5隻小貓：1隻還剩3條，4隻還剩5條。你算對了嗎？

29.

解 3個人一開始拿出30元，之後退回3元，結果是3人負擔27元。

其27元的清單是會計收取25元加上服務生私吞的2元，正好與付帳的錢一致。服務生私吞的2元，已經包含在3人負擔的27元內。即：會計收取25元住宿費＋服務生私吞的2元＝3人付的27元。

因此，3人付的27元，加上服務生私吞的2元一共是
29元，實際上是沒有任何意義的。也就是說，根本
不存在少一元的問題，三人的25元住宿費＋服務生
私吞的2元＋找回他們的3元＝30元

30.

解 星期二。首先我們要弄清楚今天是星期日，就能判
斷後天的日期了。

31.

解 看見這道題大家第一反應肯定是立刻拿筆計算吧？
但是當你用盡速度和時間路程的關係後發現，這道
題跟初始相距的距離根本沒有關係。這道題其實十
分簡單，就是每輛車以每分鐘10英里的速度相互接
近，那麼在相撞前1分鐘，兩輛跑車一定相距10英
里。所以，我們千萬不要讓多餘的數字混淆我們的
思緒。

32.

解 我們可以先把他們所釣魚的條數的個位數字相加，
這四個數字的末位數的和為2＋3＋3＋4＝12，也就
是說釣魚總數個位數字是2，但根據條件所說，我
們發現沒有一個自然數的平方的末位數字是2，這
是怎麼回事呢？我們可以得出參加釣魚的一定不可
能是四個人，而是三個人。其中有一個人既是父
親，又是兒子。這個人就是個位數字跟傑米的兒子
相同的吉米。所以我們可知傑米的兒子是吉米。

33.

解 至少9次。因為他們每次都要有一個人把船划回來。

34.

解 圓木向前滾一圈後，它們使重物相對它們向前移動
了1公尺，而它們相對地面又向前移動了1公尺，所
以一共向前移動了2公尺。大家可以試試！

35.

解 因為石頭的直徑大概是20公尺，隧道的寬度也有20公尺。所以，石頭和隧道壁應該是緊挨著的。又因為這是一個方形隧道，所以圓石頭和隧道的邊緣會有縫隙，程湘可以緊挨著隧道壁，這樣就能躲過大石頭。

36.

解 少8。

37.

解 華華9歲，媽媽35歲。

根據題意可以知道，今年媽媽比華華大26歲，即兩人年齡差為26歲，四年後，媽媽的年齡是華華的三倍，即：3倍 (華華年齡＋4) ＝ (華華年齡＋4) ＋26歲。26歲是4年後華華年齡的2倍。所以，華華今年年齡＝$\frac{26}{2}$－4＝9歲，媽媽今年是9＋26＝35歲。

38.

解 答案是50公里。因為,雖然你駕駛著飛機向北極點的南部飛行了50公里,又向東飛行了50公里,可是你距離北極點的距離還是50公里。沒有變。

39.

解 還是5個人。

5個能在5秒鐘內摘到5個蘋果的小朋友,在60秒內就能摘到60個蘋果。因為他們平均每秒鐘摘一個蘋果。

40.

解 根據題意我們知道兩個數顛倒之後相同,又剛好相差27歲就有下列幾種情況。可能的答案是52和25、63和36、74和47、85和58、96和69。但如果與已經表演魔術的時間相一致,父子的年齡就只能是74歲和47歲。

41.

解　讓我們先假設房間裡有240根手指，則可能是20個外星人，每人12根手指；或者是12個外星人，每人20根手指。但這無法提供一個唯一的答案，所以應去除所有能被分解為不同因數的數字（即除質數和完全平方數以外的所有數）。

現在考慮質數：可能會是1個外星人，每人有229根手指（但根據第一句話，不可能）；可能是229個外星人，每人有1根手指（但根據第二句話，不可能）。這樣，又去除了所有質數，就只剩下平方數了。在200和300之間符合條件的只有一個平方數，就是289（17²）。所以在房間裡共有17個有著17根手指的外星人。

42.

解　160個。這道題可以假設她一共摘了x個蘋果。可以知道：$10 = (\frac{x}{2}) - (\frac{x}{4}) - (\frac{x}{8}) - (\frac{x}{16})$，解這個式子可以得到：x＝160

43.

解 任何數。這個奇妙的組合算出來的數遮住後面的
「00」，得到的永遠都是最初的數。

44.

解 正好是119個。

45.

解 先扔的人贏的機率為 $\frac{2}{3}$，後扔的人贏的機率為 $\frac{1}{3}$，

每一次扔中的機率為 $\frac{1}{2}$，前提卻是此前二人都未扔

中，而n次都未扔中的機率是 $(\frac{1}{2})\uparrow n$；於是第n＋

1次獲勝的機會為：

$p\downarrow\{n+1\}=\frac{1}{2}\times(\frac{1}{2})\uparrow n=(\frac{1}{2})\uparrow\{n+1\}$，

那麼，先扔者獲勝的機率為：

$p1=\frac{1}{2}+\frac{1}{8}+\cdots\cdots+\frac{1}{2})\times(\frac{1}{4})\uparrow\{n-1\}+\cdots\cdots$

$=(\frac{1}{2})\diagup(1-\frac{1}{4})=\frac{2}{3}$

而後扔者獲勝的機率則為：

$$p2 = 1 - p1 \left\{ = \frac{1}{4} + \frac{1}{16} + \cdots\cdots + \left(\frac{1}{4}\right) \uparrow n + \cdots\cdots \right\}$$
$$= \frac{1}{3}$$

46.

解 卡車通過這座石橋的時間應該從它的車頭到達石橋的一段直到它的車尾離開石橋計算。那麼，卡車走過的長度應該為14公尺。

因此我們可以得出：$14 \div 4 = 3.5$（分鐘），卡車需要3.5分鐘才能完全離開石橋。

47.

解 第一種：母雞4隻，公雞18隻，小雞78隻。

第二種：母雞8隻，公雞11隻，小雞81隻。

第三種：母雞12隻，公雞4隻，小雞84隻。

48.

解 最後一輛車能穿過沙漠，油還夠行駛20公里。

49.

解 獅子1小時吃 $\frac{1}{2}$ 隻羊，熊1小時吃 $\frac{1}{3}$ 隻，狼1小時吃 $\frac{1}{6}$ 隻，那麼 $\frac{1}{2}+\frac{1}{3}+\frac{1}{6}=1$，所以正好1小時吃完這隻羊。

50.

解 設人數為x，每人碰杯次數為x－1次，則根據張先生所言可得，$903=\frac{1}{2}x(x-1)$，解後x＝43或－42，人數自然不能為負數，所以可知酒會共有來賓43人。

51.

解 設a、b、c、d為出生年的4個數，那麼出生年可以用1000a＋100b＋10c＋d表示出來，這四個數字之和表示為a＋b＋c＋d，

所以用 (1000a＋100b＋10c＋d) － (a＋b＋c＋d) 得999a＋99b＋9c＝9 (111a＋11 b＋c)，當然一定能被9整除了。

52.

解 設約翰的錢為x，珍的錢為y。

則x＝2y

x－60＝3 (y－60)

透過解方程組可得y＝120

x＝240

所以可以得知約翰帶了240元，珍帶了120元。

53.

解 大人33人，小孩66人。

54.

解 分別設鵝、鴨、雞的重量是x、y、z，那麼根據奶奶的話，子涵列出了這樣的方程組：

x＋y＋z ＝16

x－y＝z^2

(y－z) 2＝x

透過解方程組可得知鵝9斤、鴨5斤、雞2斤。

55.

解 水位會有所下降。因為鐵的密度比重遠大於水，當鐵球在小船裡面時，所排走的水的重量等於鐵球的重量，大約為鐵球體積的7.8倍。而鐵球放在水裡所能排走的水量等於鐵球的體積，所以鐵球放進水裡時，水面相應下降了。

56.

解 3人的條數分別為3、4、7。

57.

解 二班確實多種了6棵。雖然一班幫二班種了3棵，但自己的定額卻差6棵，相當於比定額少3棵。而二班是完成了定額後多種了3棵，也就是比定額多種了3棵，那麼比少於定額的一班多種了6棵。

其實這個問題假定一個定額就可以一目瞭然。假定定額是20棵，一班自己種了14棵加上先種的3棵是17棵；而二班是種了自己的17棵又加上6棵是23棵。於是23－17＝6，即二班多種了6棵。

58.

解 先把箱子編一下號碼，從1號箱取1頂皮帽，2號箱取2頂，一直到10號箱取10頂，按順序把取出的皮帽放到天平上秤，如果發現重量少幾十克就是第幾號箱重量少了。比如少20克，便是2號箱有問題。

59.

解 每人都從自己的瓷器中挑選出一些精品，大徒弟選出1件，二徒弟選出2件，小徒弟選出3件。餘下的每7件組成合一套按5元一套的價格成套賣出。

大徒弟的7套賣35元，二徒弟的4套賣了20元，小徒弟只1套賣5元；精品按15元一件賣出，大徒弟得15元，二徒弟得30元，小徒弟得45元，價格還是一樣，而且每人都賣夠了50元。

60.

解 既然三人寶石的數量一樣，那麼最後每位公主都有8顆寶石，顯然這是大公主為自己留下的數目。大

公主分寶石前是16顆寶石，而當時二公主和小公主手中應各有4顆寶石，由此推出 二公主分出寶石前有8顆寶石，而小公主的4顆有兩顆是二公主分出的，另兩顆是她第一次分配所餘，最初小公主的數就知道了是4顆。二公主得到小公主的1顆成為8顆，二公主最初是7 顆，大公主自然是13顆寶石。

這是三位公主三年前的年齡，再給每人加3歲，於是可以知道小公主7歲，二公主10歲，大公主16歲。

61.

解 國王有2519名士兵。

要想使隊伍排列整齊，人數必須是每排人數的整數倍，也就是說或是10的倍數或是9的倍數 ……如果士兵總數是10、9、8、7……2的公倍數，那無論怎樣排都是沒有問題的。10、9、……2的最小公倍數是2520。而國王的軍隊總人數不超過3000人，所以取2520這個最小公倍數正好合適。現在國王的兵數是2519也就是2520－1，自然是怎麼排都會缺少1人了。

62.

解 211棵。透過湯姆的算法和結果，我們可以得知這
個數若減去1便可以被2、3、5、6和7整除，因此總
共有2×3×5×7＋1＝211棵樹。

63.

解 A、B兩地之間雖然沒有飯館吃飯，鹿涵卻可以將
便當在半途上放下來：a) 鹿涵帶著4個便當來到50
公里處，將便當放下，回到A地；b) 鹿涵又帶著4
個便當來到50公里處，將便當放下，回到A地；…
鹿涵第n次帶著4個便當來到50公里處，將便當放
下，再次回到A地，這時那裡已有4×n個便當了；
如此繼續下去，鹿涵終於可以在某個時候做到，將
4個便當帶到離A城100公里處，將便當放下，回到
前一站，在那裡吃飽飯，使得再回到100公里處時，
鹿涵不但吃飽飯，還可以帶上預先放在那裡的4個
便當，這回鹿涵可以走到B地了。

64.

解 國王的御用學者馬上進行計算。第64格裡有1×2×2×2×……×2粒米（63個2相乘）。10個2相乘等於1024，這個式子可以寫成：8×1024×1024↑5。如果把8192粒米算為1斤，又把1024當1000近似算，那麼格裡的米有多少斤呢？有1000000000000000斤米，即5000億噸。

學者把計算的結果告訴了國王，國王大吃一驚，他知道把自己所有的財富都用去買米，也不夠買第64格裡的米，所以最後國王只好紅著臉，對阿基米德講「我答應的事不能辦到了。」聰明的阿基米德用數學知識讓國王失了言。

65.

解 伯賢的計算方式是：

（年齡×5＋6）×20＋月份－365＝x，

可變成：5×20×年齡＋6×20×月份－365＝x，

即：100×年齡＋月份－245＝x

從這個式子就可以看出，若沒有245這一項，則頭兩項之和組成的3位或4位數，年齡在前兩位上，月

份在後兩位上 (或個位上) 所以把答案加245就等於
消除了245這一項，當然可以立即得到對方的年齡
和月份了。

66.

解 將60名戰士分兩組，每組30人。安排甲組乘車，乙
組步行與車子同時出發，車行16分鐘甲組戰士下車
步行，車子回去接乙組抵達終點。這樣全體人員都
能準時到達。

67.

解 切柚子刀法按照下面圖形的三條直線切割就可以了

68.

解 如果你得的是12.5公里就錯了，因為來回是等距離，平均速度應該考慮時間因素。我們假設距離是30公里，那麼可以算出來回時間 $(30 \div 15) + (30 \div 10) = 5$，平均速度$60 \div 5 = 12$（公里）。

69.

解 伯賢覺得繩子只比赤道的周長長10公尺，而相對於那麼長的赤道，這只是微乎其微的一段長度，所以覺得這縫隙不足以讓一隻豬鑽過去。而露露卻告訴他，不僅一頭豬可以走過去，甚至你也可以走過去。具體的運算如下：

設地球的半徑為R，繩子與地球的間隙為h，

則有：$2\pi(R+h) - 2\pi R = 10$

透過運算可得$h = \dfrac{5}{\pi} \fallingdotseq 1.6$公尺

所以，這條繩子圍住地球後所產生的間隙約有1.6公尺高。

70.

解 如果有3個農民幫忙，他就可以走過這片草原。

他們帶足4天的乾糧和水上路，農民甲在第1天後返回，留下兩天的給養交給另外2個農民。第2天後，每個農民還有3天的食物，他們每人交給戰士1天的食物，然後返回。這時，戰士在剩下的4天裡有4天的給養，可以單獨穿越大草原了。

71.

解 三個女兒分別為9歲、2歲、2歲；門牌號是36。具體的分析過程如下：

設三個女兒的年齡分別為X、Y、Z，門牌號為M，那麼根據張工程師的話則有：

$x+y+z=13$＝$xyz=M$

分析：X、Y、Z都是整數，總和為13的組合分別有：

(1) $1+1+11=13$，乘起來等於11；

(2) $1+2+10=13$，乘起來等於20；

(3) $1+3+9=13$，乘起來等於27；

(4) $1+4+8=13$，乘起來等於32；

(5) $1+5+7=13$，乘起來等於35；

(6) $1+6+6=13$，乘起來等於36；

(7) $2+2+9=13$，乘起來等於36；

(8) $2+3+8=13$，乘起來等於48；

(9) $2+4+7=13$，乘起來等於56；

(10) $2+5+6=13$，乘起來等於60；

(11) $3+3+7=13$，乘起來等於63；

(12) $3+4+6=13$，乘起來等於72；

(13) $3+5+5=13$，乘起來等於75；

(14) $4+4+5=13$，乘起來等於80。

伯賢在查看了門牌號後，本可以與上面列出的一組數掛上鉤，從而分析出張工程師的三個女兒的年齡來；但他卻說還缺個條件。這說明門牌號是36，因為只有它同時對應 (6) 和 (7) 二種組合，不過是不確定的答案。但是當張工程師補充說：「我們家大女兒在學國畫。」之後，第六種組合便排除了，因為這裡有兩個6歲的女兒，不符合張工程師的話。

72.

解 一開始最少有25條魚。解題思路是倒過來計算的：

(1) 假定最後剩下的兩份為2條即每份1條，則在世勳醒來時共有4條魚，在伯賢醒來時有7條魚，而7條魚不能構成兩份，與題意不符合；

(2) 假定最後剩下的兩份為4條即每份2條，則在世勳醒來時共有7條魚，也與題意不符合；

(3) 假定最後剩下的兩份為6條即每份3條，則在世勳醒來時共有10條魚，在伯賢醒來時有16條魚，而燦烈分出的三份魚中，每份有8條魚。

73.

解 先拿的人能每次都獲勝。關鍵在於先拿的人每次拿走蠟燭時，要分別留下13或9或5根蠟燭才能確保自己一定獲勝。

74.

解 依舊是先拿者總能獲勝。關鍵在於先拿的人每次拿走蠟燭時，要分別留下21或16或11或6根蠟燭。

75.

解 農夫可以成為百萬富翁，但也可以不是，要看鄰居是怎麼理解的。因為金價是8萬元一斤，如果按公雞的重量來看，農民只能有「16萬」。但如果按雞的體積來算，公雞若是金子做的，那麼這金雞將有三十多斤（雞的比重約為 $\frac{2斤}{立方分米}$，金子的比重約為 $\frac{38斤}{立方分米}$），農民就會成為百萬富翁。

76.

解 假定張濤的年齡為X，李偉的年齡為Y，張濤在李偉這個歲數的那一年，張濤的年齡是X↓2，李偉的年齡是Y↓2，那麼根據題目有：

$X + Y = 40$

$X_2 = Y$

$X_2 = 2Y_2$

$X - X_2 = Y - Y_2$

這個方程的解為：$X = 24$，$Y = 16$

所以我們可以知道張濤的年齡為24歲，李偉的年齡為16歲。

77.

解 其實兩個人都不對!

一共有8個肉包,於是三人每人吃到 $\frac{8}{3}$ 個肉包。建復實際上給出了 $\frac{1}{3}$ 個肉包,而永慶給出了 $\frac{7}{3}$ 個肉包。按這個真正的貢獻比例,建復只應得到1塊錢,永慶則應得到7塊錢。

78.

解 當然可以遇到了:當鹿涵從學校往家騎的時候,她的爸爸同時從家出發,以她昨天的騎車方式騎向學校。由於路線固定,鹿涵和她的爸爸必定會在某處相遇。

79.

解 用純算術方法來分析:

本來兩人分開賣時的蛋價分別為1元2個和1元3個,也即兩人各賣一個雞蛋的收入之和為:

$$\frac{1}{2}+\frac{1}{3}=\frac{5}{6}元；$$

現在合起來賣，蛋價為2元5個，意味著現在平均每

賣一個雞蛋將損失：

$$\frac{5}{6}\div 2-\frac{2}{5}=\frac{1}{60}元$$

問題就在這裡面，李奶奶實際上是將張奶奶的一部

分雞蛋賤賣了。

一共損失了7元，這意味著兩人一共有：

$$7\div\frac{1}{60}=420個雞蛋$$

80.

解 兩個人同時出發，鹿涵騎車先到半途，然後下車走
路，把車留在路邊；伯賢走到放車的地方，再騎車
到學校。這樣就相當於花的時間是一半路騎車和一
半路走路了。

81.

解 讓這位釣魚愛好者做一個邊長為1公尺 (100公分) 的
正方體箱子，其對角線有1.73公尺長 (173公分) ，
所以放一根1.7公尺 (170公分) 的釣魚竿不成問題。

82.

解 根據題意，我們可以分析得出：

(1)羊和騾子共需要90天，即一天吃掉$\frac{1}{90}$；

(2)牛和羊共需要60天，即一天吃掉$\frac{1}{60}$；

(3)牛和騾子共需要45天，即一天吃掉$\frac{1}{45}$；

於是三者2天共吃掉：$\frac{1}{90}+\frac{1}{60}+\frac{1}{45}=\frac{18}{360}$

所以三者一天吃掉$\frac{9}{360}$，所以可以得出三者一共需

要$\frac{360}{9}=40$天。

83.

解 $24+8+2+1=35$塊糖，因為24塊糖的糖紙可以換8
塊糖，用其中的6張糖紙又可以換2塊糖，加上手裡
已有4張糖紙，再用其中3張換回1塊糖，加上手裡
的1張，就能有2張糖紙。再向別人借1張糖紙，加
上自己的2張糖紙，換回1塊糖。

84.

解 世勳「夢遊」了總路程的三分之一。

85.

解 這兩種情況的時間是不相等的。

假設兩地相距50公里，船速是每小時20公里，那麼在靜水中的往返時間：50×2÷20＝5 (小時)。

再假定流速是每小時5公里，那麼有流速的往返時間為：

$$〔50÷(20-5)〕＋〔50÷(20+5)〕$$
$$＝3.3+2$$
$$＝5.3(小時)$$

86.

解 7份的數量分別是1，2，4，8，16，32，64。

87.

解 一隻雞的腳加一隻兔的腳是6隻腳，因頭數相等，90÷6＝15，所以可以得知籠中有15隻雞，15隻兔。

88.

解 他們早到了20分鐘，也就是說爸爸從碰頭點——車站——返回碰頭點花了二十分鐘，單程也就是十分鐘，因為爸爸一般是17：30到達車站，那麼這一天他是17：20到達碰頭地點的。而鹿涵是從16：30開始走的，遇到他爸爸時，鹿涵一共走了50分鐘。

89.

解 首先應該清楚報紙對折的層數，按以下規律遞增：1，2，4，8，16，32，64，128……所以對折30次後層數是2的30次方。

如果按100層紙厚1公分計算，報紙對折30次的厚度大約是107374公尺，它相當12座珠峰的高度！

90.

解 很明顯這是個排列組合題。5個圈上的字母全部組合一遍，次數是245，即7962624次，即便操作再快，以每次3秒鐘計算，也需要830天。所以杰倫的想法不切實際。

91.

解 設念珠總數為m，3顆一數為x次，5顆一數為y次，7顆一數為z次。

那麼：$m=3x=5y+3=7z+3$

$X=\dfrac{5}{3y}+1$

$Y=\dfrac{5}{7y}$

能被3和7整除的最小數為21，所以推算出$y=21$

由此可知$m=5×21+3=108$(顆)。

92.

解 第64天後，花圃將被覆蓋一半。

93.

解 經理又向伯賢重申了一遍商場的要求：機身要比機套貴300塊美金，而若按照伯賢的賣法，$300-10=290$塊美金，不符合商場的要求。

因此，正確的價格應該是機身賣305元，機套賣5元。

94.

解 奧林匹克競賽的題目一般都是有巧妙方法來解決的，並且對解題時間的要求也特別高，短時間內就需要得到結果，所以，顯然露露不能透過真的去除來試驗。

有這樣一個巧算的方法可以判斷：從這個數的個位開始，每兩數斷成一組，如上數斷成10，42，68，73……(如最後剩一個數就以一個數為一組)把這些兩位數相加，$10+42+68+73\cdots\cdots=495$。我們再用上面的方法處理495，得到$95+4=99$，用11除這個數，如果除得盡，這個大的數就能被11除盡。

95.

解 在大籃子裡的小籃子裡面各放三個蘋果

96.

解 假設原來車牌上的數字為ABCDE，倒看數是

PQRST。需要注意的是倒看以後數字的順序，A倒

著看為T，B則為S，以此類推。

另外我們需要明確的是，在阿拉伯數字中只有0，

1，6，8，9這5個數倒看可以成為數字，其他的不

可以，因此以上假設的字母只能在這五個數字的範

圍內。

先看E，E＋3＝T，在同範圍內，E、T兩數有可能

為(0，3)，(1，4)，(6，9)，(8，1)，(9，2)幾

組數中的(6，9)，(8，1)兩組。而這兩組確定是

誰可參考A為T的倒看，顯然T為9的話A＋7 >10不

合題意，所以推出E＝8，T＝1，A＝1。

用同樣的思路也可推出D＝6，S＝0，最後推出每個

字母，得出這個車牌是10968。

97.

解 8個人。

這題可以用代數解，設人數為x，一人一天的工作

量是y。根據題意列出方程即可求得。這裡再介紹

一種簡單的思考模式：大片地用全組人割半天再加上半組人半天的工作就完成了任務，那很清楚是半組人半天割了這片地的 $\frac{1}{3}$。

而因為小片地是大片地的一半，第一天割了 $\frac{1}{3}$ 正好剩 $\frac{1}{6}$，是一個人做的量。所以用所有人全天做的量，也就是4個 $\frac{1}{3}$ 除以 $\frac{1}{6}$，就可以得到人數是8。

98.

解 郵差小謝用每小時10公里的車速返回，比用每小時15公里的速度返回要多用2小時。這2小時的路途長度為15×2＝30公里，用這段距離除以速度差30÷（15－10）＝6。也就是說，如果以每小時10公里的速度則全部時間需要6小時，（包括多出的2小時），因此可知實際距離為10×6＝60公里。

所以如果小謝想知道5個小時到達的速度，就用60÷5＝12，即每小時12公里的速度正合適。

99.

解 一次。

從貼著混裝標籤的盒子裡任取一個，如果是鉛筆，則此盒子裝的是鉛筆，因為盒子標籤正好都貼錯了，那麼貼著橡皮擦標籤的盒子原來是混裝的，貼鉛筆標籤的盒子則裝的是橡皮擦。

100.

解 設x年後三個孫子的年齡之和與李爺爺的年齡相等。

$70 + x = (20 + x) + (15 + x) + (5 + x)$

$x = 15$。

即15年後三個孫子的年齡和李爺爺的年齡相等。

101.

解 是504。

102.

解 子涵沒能答上來，子韜幫她分析：這個數如果加1
就能被2，3，4，5，6整除，我們先找出60，120，
180……這些都能被整除的數，然後再從中找一個
減去1能被7整除的最小的數，這個 數是120，減去
1為119，正符合條件。

103.

解 伯賢也不停地感嘆這道題很神奇，卻不知道其中的
原因。子韜給他解釋說，一個3位數本身重複 一次
所變成的6位數的值是原3位數的1001倍，而關鍵在
於7×11×13所得的結果正是1001。 所以既都能除
盡，連除後又能得到原數。

104.

解 明明的組合是：16粒2盒，17粒4盒，共6盒100粒。

105.

解 鹿涵的木板一頭搭在河邊，一頭搭在伯賢木板的一端，伯賢在岸上壓住木板的另一端，鹿涵就可以踩著木板過河了，不過過河要小心啊。

106.

解 因為是小數點的錯，那麼賬上多出的錢數是實收的9倍。可以知道錯賬額＝153＋153/9＝170，所以小錢找到170元的數據改成17元就行了。

107.

解 如果世勳少錯一題能找回8分，所以他只得了52分。那麼假設他做對了x道題，做錯了y道題，那麼可得以下關係：

x＋y＝20

52＝5x－3y

解後：x＝14，y＝6，所以世勳對了14道題，錯了6道題。

108.

解 呵呵，是不是在認真的算啊，其實伯賢爸爸的菸是不會飛走的，還夾在伯賢爸爸的手裡呢。

109.

解 每個月都有28天。

110.

解 商店實際比原價賣賠了錢。如果原價為100％，漲價後是110％，降價是在這個漲過的價錢上降的，降價後的價格為110％×0.9＝99％。很顯然低於原價了。

111.

解 子韜說這與舊時的韓信點兵是相似的情況，韓信點兵時的口訣是這樣的：三人同行七十稀，五樹梅花二十一，七子團圓月正半，除百零五便得知。具體

的算法如下：用70去乘以3的餘數1；用21去乘以5的餘數2，用15去乘以7的餘數4。然後把這三個乘積加起來，如果和大於105，就減掉105，如果還大於105，就再減，一直減到所餘的數小於105，所得的數就是要求的數，用算式表示：70×1＋21×2＋15×4＝172，172－105＝67（個），所以子韜算出了學校一共買了67個小足球。

112.

解 一樣多。因為他們都畫了5幅。

113.

解 由於5個人吃的餡餅一人比一人少2個，所以先求中間人吃的數量：45÷5＝9，以此各加減2個，便可以知道5個人各吃了：13個、11個、9個、7個、5個。

114.

解 這其實是個最小公倍數的問題，11和13的最小公倍數是11×13＝143。這是兩群鴨子的總量，所以，143－44＝99，另一群至少有99隻。

115.

解 能換3個。

先用6個廢電池換2個，等用完了和原來剩的一個又能換一個新的。

116.

解 父子年齡的乘積是：$3^3×1000＋3^2×10＝27090$，分解一下是：$43×7×5×3^2×2$，

因為老大的年齡是兩個弟弟的年齡之和，所以上面的乘積只能做出這樣的合併：43×14×9×5。

這樣父子4人的年齡就全得出了，父親是43歲，老大是14歲，老二是9歲，最小的孩子是5歲。

117.

解 速度提高了 $\dfrac{1}{4}$。

因為速度×時間＝路程，1000公尺是固定不變的，所以速度和時間是成反比例的量，時間比原來縮短了，速度自然是提高了。

訓練後所用的時間應是原來時間的 $(1-\dfrac{1}{5})=\dfrac{4}{5}$。那麼速度就是原來速度的 $\dfrac{5}{4}$。所以提高的速度應是：

$\dfrac{5}{4}-1=\dfrac{1}{4}$。

118.

解 不可能。

因為從第一隻筐裡至少放1個西瓜算起，要想數目不同只能是2，3、4推下去， 而1＋2＋3＋4……＋15＝120。現在有100個西瓜，是不夠裝的。

119.

解 助理是應用了數的整除知識，把6個月裡運來的飼料袋數的每個數字進行了簡單計算，看看他們各個數位上的數字之和是否是9的倍數，它們經過運算的結果依次是：9、9、18、9、18、9。從而判斷出

這6個數都是9的倍數，正好分給9個飼養小組，且不會有多餘的飼料。 這樣判斷比把6個數的和求出來再除以9更容易，也快多了。

120.

解 這個數是2002。

分析數的特徵，題目要求這個數是7、11、13的倍數。7、11、13這三個數都是質數，它們又兩兩互質，所以求得它們的最小公倍數是它們的乘積：7×11×13＝1001，找到了這個1001我們就可以肯定地說要找出來的數一定是4位數且是1001的倍數。

這樣，就可以把14、22、35、55、56、65、84、88、104、132、154、156、182、286這些兩位數和三位數淘汰掉，剩下的4個4位數中只有2002是1001的倍數，2002便是符合題目要求的答案。

121.

解 3個同學4朵花。

122.

解 共有螞蟻36隻。

如果我們把這群螞蟻看作為整體「1」，那麼加上與牠們相同的螞蟻就是加上「1」。加上牠們一半的螞蟻就是加上「$\frac{1}{2}$」，再加上四分之一的螞蟻群就是加上「$\frac{1}{4}$」，還有對面那隻孤單的螞蟻共是100隻。除去那隻單獨的螞蟻就是99隻。即99隻是與1＋1＋$\frac{1}{2}$＋$\frac{1}{4}$相當的量，經過計算可以知道這群螞蟻有36隻。

$$(100-1) \div (1+1+\frac{1}{2}+\frac{1}{4})$$
$$=99 \div \frac{23}{4}$$
$$=99 \times \frac{4}{11}$$
$$=36 \,(隻)$$

123.

解 他們在9點10分再同時發車一次。

這個問題實際是求10和7的最小公倍數，因為10與7是互質數，所以它們的乘積10×7＝70就是它們的最小公倍數。即70分鐘後再同時發車，也就是9點10分再同時發車。

124.

解 還有3月2日這一天可以在一起活動。

125.

解 共有27個橘子。

因為露露將橘子分為3份，每份4個，共12個。由此得出子涵剩下的兩份橘子是12個。12個加上子涵拿去的一份6個，共18個，就是伯賢剩下的兩份橘子，18個再加上伯賢拿去的一份9個，即得出兩筐橘子數目共有27個。

126.

解 3次。

127.

解 世勳的手錶不準。

手錶準不準不能與鬧鐘比，應與標準時間相比較。

鬧鐘走1小時比標準時間慢30秒，也就是標準時間1小時，鬧鐘走59分30秒 (3570秒)。手錶比鬧鐘快30秒，手錶走1時30秒 (3630秒) 鬧鐘走1小時。把手錶與鬧鐘都與標準時間相比較。

假設手錶走X秒相當於鬧鐘的3570秒，標準時間為3600秒，可以算出標準時間1小時手錶走的秒數：

3630：3600＝X：3570

X＝3630×3570/3600

X＝3599.75

所以，標準時間1小時，手錶只走了3599.75秒，比標準時間慢了0.25秒。可得出結論，手錶不準。

從8點到12點共4個小時，手錶慢了0.25×4＝1 (秒)。所以12點整的時候，手錶指的時間是11點59分59秒。

128.

解 透過計算可以算出紀念幣原價一個是500元，一個是750元，共1250元，他只賣1200元，賠了50元。

129.

解 這題有三組答案，都合題意。

$$\begin{cases} 豬5頭，山羊42隻，綿羊53隻 \\ 豬10頭，山羊24隻，綿羊66隻 \\ 豬15頭，山羊6隻，綿羊79隻 \end{cases}$$

設豬x頭，山羊y頭，綿羊z頭。根據題意可以列出兩個方程式：

$$x+y+z=100 \quad\cdots\cdots\cdots\cdots\cdots\cdots\cdots ①$$

$$312x+113y+\frac{1}{2}z=100 \cdots\cdots\cdots\cdots\cdots ②$$

把方程式乘以2得 $7x+\frac{8}{3}y+z=200 \quad\cdots\cdots\cdots ③$

把③－①消去z：

$$6x+\frac{5}{3}y=100$$

$$y=60-\frac{18}{5}x \quad\cdots\cdots\cdots\cdots\cdots\cdots\cdots ④$$

因為牲畜的頭數不可能是分數，x－5一定是整數：

設 $x-5=t$

$x=5+t$

將x代入④：$y=60-18t$；

將x和y代回①

$5t+60-18t+z=100$

$z=40+13t$

因為y是正數，所以y＝60－18t＞0；而t也是正整
數，t只能為1，2，3三個值，所以此題有三組答案：

當t＝1時{x＝5　y＝42　z＝53}

當t＝2時{x＝10　y＝24　z＝66}

當t＝3時{x＝15　y＝6　z＝79}

經過證明，三組解答都符合題意。

130.

解 有5隻，排成「人」字形。

131.

解 遵照富翁的遺囑將 $\frac{4}{7}$ 的財產分給男孩，$\frac{2}{7}$ 的財產分

給妻子，$\frac{1}{7}$ 的財產分給女孩。因為遺囑中說，如果

生男孩，孩子得到遺產的 $\frac{2}{3}$，妻子得到 $\frac{1}{3}$，男孩的

財產是妻子的2倍；如果生女孩，孩子得到遺產的

$\frac{1}{3}$，妻子得到 $\frac{2}{3}$，女孩的財產是妻子的一半。也就

是說男孩和妻子所得遺產的比是2：1，妻子和女孩

遺產的比也是2：1。那麼男孩、妻子、女孩遺產的

分配比例是4：2：1。所以富翁的遺產應按這個比例進行分配：將遺產分成7份，男孩 $\frac{4}{7}$，女孩 $\frac{1}{7}$，妻子 $\frac{2}{7}$。

132.

解 和搭車用的時間一樣，他把等車的時間用來走路了。

133.

解 1分鐘後。

這時A馬跑3圈，B馬跑完4圈，C馬跑完5圈，3匹馬正好再一次並排在起跑線上。

134.

解 是計時員甲按慢了秒錶。因為聲音在空氣中傳播百公尺遠約需0.2－0.3秒的時間，準確的計時應從發令槍冒出白煙的剎那間算起。實際燦烈的100公尺成績應為12秒或11秒9，他應當取得第一名。

135.

解 王木匠從5根木料中先取出3根，將這3根木料從中間鋸開，分成了6段，每份1段，每份得到原木料的 $\frac{1}{2}$。再將剩下的兩根木料各平均分成3段，每份1段，每份又得到了每根木料的 $\frac{1}{3}$。

這樣每份共有木料：$\frac{1}{2} + \frac{1}{3} = \frac{5}{6}$，即相當於原每根木料的 $\frac{5}{6}$，雖是兩段，但每段都最短 不短於原長的三分之一，符合題目的要求。

136.

解 12月生了27682574402隻老鼠。

現在我們把一年裡12個月所生的老鼠算出來：

正月：14 8月：11529602

2月：98 9月：8707214

3月：686 10月：564950498

4月：4802 11月：3954653486

5月：33614 12月：27682574402

6月：235298

7月：1647086

12個月是276億8257萬4402隻，這真是個天文數字。
那麼這題有沒有簡便的算法呢？可以用2連續乘以7
的方法去計算。就是過了幾個月就在2後面連續乘
以幾個7。例如：4個月，就是2×7×7×7×7＝4802。

137.

解 一個圓的半徑是4公分，它的周長應該是2πr＝2×
3.14×4＝25.12（公分）。

所以半圓的周長是25.12÷2＝12.56（公分）。

但是這個答案是不正確的，首先應該明白什麼叫周
長。平面圖形周圍長度的總和，叫做周長。

所以，半圓的周長應該是圓周長的一半，加上圓的
直徑的和，這才是半圓周圍長度的總和。

即：12.56＋4×2＝20.56（公分）

列成綜合算式為：

2×3.14×4÷2＋4×2

＝12.56＋8

＝20.56（公分）

所以，半圓的周長是20.56公分。

138.

解 如果這個小偷聰明又狡猾的話，可以先游到圓心，看準失主的位置，立刻從圓心向失主正對的對岸游。這樣他只游一個半徑長，失主要跑半個圓周長也就是半徑的3.14倍，而失主的速度是小偷的2.5倍，小偷能在失主跑到之前爬上岸跑掉。

139.

解 量出它的長、寬、高計算一下。

140.

解 子韜總是先在桌子的中心放第一個棋子。如果是圓桌找圓心，如果是長方形或正方形找兩條對角線的交點，這都是圖形的對稱中心。之後子韜根據伯賢放棋子的位置，來決定自己放棋子的正確位置，即在伯賢棋子中心對稱的位置上放一個棋子。這樣一來，只要伯賢有地方放棋子，子韜也就有地方放棋子，所以失敗的機會總輪不到子韜。取勝的首要條件是一定要先放棋子。

141.

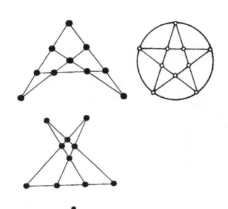

142.

143.

解

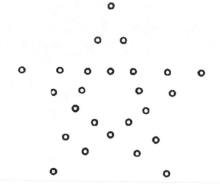

144.

解 第一次留下的是2n號，第二次留下的是2^2n號(n為
1～50的自然數)，如此重複6次，留下的是2^6n＝64
號。

145.

解 第一個部落首領時間長，任期2568天；另一個是
2530天。

146.

解 爸爸4分鐘追上了世勳，小狗跑了150×4＝600公尺。

147.

解 按下圖的擺放方法直到橫豎對齊就能算出寬了。

麻將長 3公分			

148.

解 先算數量，每人分三桶半牛奶。

第一種分法

	滿	半	空
甲	2	3	2
乙	2	3	2
丙	3	1	3

第二種分法

	滿	半	空
甲	3	1	3
乙	3	1	3
丙	1	5	1

149.

解

第一種分法第二種分法

	8斤	5斤	3斤
1	5	0	3
2	5	3	0
3	2	3	3
4	2	5	1
5	7	0	1
6	7	1	0
7	4	1	3
8	4	4	0

	8斤	5斤	3斤
第一步	3	5	0
第二步	3	2	3
第三步	6	2	0
第四步	6	0	2
第五步	1	5	2
第六步	1	4	3
第七步	4	4	0

150.

解 18×37＝666

27×37＝999

根據上面的算式我們很快地算出：

18＝6×3即18×37＝37×6×3＝222×3＝666。

27＝9×3即27×37＝39×9×3＝333×3＝999。

凡用3的倍數乘以37，所得的答案就應該是：

111、222、333、444、555、666、777、888、999。

這就是37的奇妙之處。

151.

解 因為用這種方法算出來的得數，中間數字一定是9，
而且首位與末位兩數的和也是9，所以只要知道首
位或末位的其中一個數，得數很容易就算出來了。

讓我們再試一下：872這個3位數首尾兩數對調位置
得：278。

再用872－278＝594。

如果告訴你首位是5你立即能答出得數是594。

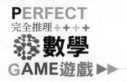

152.

解 遇見13班從乙地開往甲地的班車，如圖

153.

解 我們把原式12345679（×5×9）改變一下乘的順序，先乘以9，即12345679×9＝111111111，再乘以5，即111111111×5＝555555555，這樣就變成一串5了。總之這串奇怪的數12345679 就是111111111除以9所得的那個數。111111111÷9＝12345679。

154.

解 其實子涵忽略了分數，在分數的世界裡這樣的一對
數是很多的。

例如：

① $\frac{1}{2} \times \frac{1}{3} = \frac{1}{6}$

$\frac{1}{2} - \frac{1}{3} = \frac{1}{6}$

② $\frac{2}{5} \times \frac{2}{7} = \frac{4}{35}$

$\frac{2}{5} - \frac{2}{7} = 14 - \frac{10}{35} = \frac{4}{35}$

③ $\frac{2}{3} \times \frac{2}{5} = \frac{4}{15}$

$\frac{2}{3} - \frac{2}{5} = 10 - \frac{6}{15} = \frac{4}{15}$

④ $\frac{3}{4} \times \frac{3}{7} = \frac{9}{28}$

$\frac{3}{4} - \frac{3}{7} = 21 - \frac{12}{28} = \frac{9}{28}$

155.

解 是7不是9。世勳對了，因為按照伯賢出題的敘述並
沒有說要加括號運算，所以應該先算乘法再算加法。

156.

解 把鐘撥快兩小時。

157.

解 機率為1，即每一個隨機排列的數字都能被9整除。
因為任何一個數除以9所得的餘數正好等於組成這
個數的所有數字相加再除以9的餘數，而1到8之和
是36，除以9的餘數為0。所以無論怎麼排列，所得
到的數字都能被9整除。

158.

解 只有唯一的一個答案：
分別是60、16、6、6、6、6。
要保證把100個橘子分裝在6個籃子裡，不多不少，
100的個位是0，所以6個數的個位不能都是6，只能
有5個6，即6×5＝30；又因為6個數的十位數的數
字和不能大於10，所以十位最多有一個6；而個位
照上面的分法已佔去30個橘子了，所以目前十位的

數字和不能大於7，也只能有一個6，就是60個橘子。這樣十位還差1，把它補進去出現一個16，即：60、16、6、6、6、6。

159.

解　車站的鐘快5分鐘或家裡的掛鐘慢5分鐘。

160.

解　這樣的兩位數一共有10個。分別是50、51、52、53、54、55、56、57、58、59。為了方便看清，可以先把題意理解為算式：

$$\square\,0\,\square - \square\square = 450$$

$$
\begin{array}{r}
\square\,0\,\square \\
-\,\square\quad\square \\
\hline
4\,5\,0
\end{array}
$$

從算式中看到：個位數相減等於0，它可以有0～9共10個數字。

3位數的十位是0，要減去一個數得5必須向百位借1。退位後得(10－5＝5)。所以兩位數的十位一定是5。

3位數的百位退位後是4，因此必定是5。就得到原來兩位數的十位是5，個位可以是0～9十個數字。故符合題意的兩位數共有10個。

161.

解 由1abcde可以變成abcde1，說明這個數是個循環數。個位乘以3能得1的只有7，所以e即代表7，多了一個已知數，這個數變成了abcd71。十位數的d是什麼數乘以3加上進位的2才能得7呢？只有5。

這樣依次類推便可以推出這個數是：142857斤。伯賢的爺爺真是大豐收啊！

162.

解

5	5	5
5	■	5
5	5	5

4	7	4
7	■	7
4	7	4

3	9	3
9	■	9
3	9	3

163.

解 為了分析方便，世勳將三張牌定義一個正反面，於是三張牌的正／反面顏色分別為：白／白、白／黑和黑／黑。當隨意抽出一張，發現一面是白色的時候，黑／黑牌肯定已排除。另一方面，這顯示的白色可以是正面也可以是反面，即另外兩張牌的三個白面都有相同的機會。這意味著什麼？意味著每抽三次，當一面顯示白色時，另一面是黑色的機會只有一次，白色則有兩次機會。也即另一面是白色的機率是 $\frac{2}{3}$。

164.

解

第一種切法　　　　　　　　　　第二種切法

165.

解 表面上，年輕人去城東的機會與去城西的機會一樣高，實際上卻非如此。看看一般的公車時刻表，假如去城東的時間為01分，11分，21分，31分，41分，51分；而去城西的時間為03分，13分，23分，33分，43分，53分（這種時刻表在生活中經常可見），這個人到車站的時間是「隨機的」，因此他在X1分至X3分之間到達車站的機會遠比X3分到X1分的機會少，所以他去城東的次數當然要多得多了。

166.

解 露露能夠做到。

在第一個箱子裡放一個白球,第二個箱子裡放進其
他所有球。這時你隨手從一個箱子裡摸一個球出
來,這時選到一號箱子的機會是50%,且摸到黑球
的機會是0;選到二號箱子的機會也是50%,且摸
得黑球的機會是:

$$50\% \times \frac{50}{(49+50)} \doteqdot 0.2525$$

於是一次摸到白球的機會是$1-0.2525 \doteqdot 75\% > 70\%$。

167.

解 機率為零。因為不可能正好八個人給對,一人給錯。

168.

解 智者從自家拉來1匹馬，使馬群變成12匹，這樣員外要求的比例就容易分了，大兒子得一半為6匹，二兒子得 $\frac{1}{4}$ 就是3匹，小兒子得 $\frac{1}{6}$ 為2匹，加起來正好11匹，剩下的一匹智者又帶回家了。

169.

解 贏了的小伙子是乘船去的。可以設路程為S，船速為V。那麼時間 $t = \frac{S}{V}$。

騎馬人步行用的時間可算 $\frac{1}{3}S \div \frac{2V}{5} = \frac{5S}{6V} = \frac{5}{6}t$，而騎馬用的時間為 $\frac{2}{5}S \div 3V = \frac{2}{9}t$，騎馬人全部時間是：$\frac{5}{6}t + \frac{2}{9}t = 11.18t$，兩者所用時間相比較可知，騎馬人慢了一步。

170.

解　他有9個兒子，81頭牛。

設有x頭乳牛，第一個人得到$1+\dfrac{(x-1)}{10}$，第二人得

到$2+\dfrac{1}{10}(X-1-\dfrac{(x-1)}{10}-2)$……

因為每人分得一樣多，得方程式：

$1+\dfrac{(x-1)}{10}=2+\dfrac{1}{10}〔x-1-\dfrac{(x-1)}{10}-2〕$

解：$x=81$，人數為$1+\dfrac{(81-1)}{10}=9$。

171.

解　原來蘋果是這樣分的：蕾蕾先把3個蘋果各切成兩
半，把這6個半塊分給好朋友每人1塊。另兩個蘋果
每個切成3等塊，每塊都是蘋果的$\dfrac{1}{3}$，一共是6等
塊。這樣也分給每人一塊。於是，每個人都得到了
一個半塊和一個$\dfrac{1}{3}$塊，也就是說，6個人都平均分
配到了蘋果，而且每個蘋果都沒有切成多於3塊。
蕾蕾很高興，因為大家都吃到了蘋果，而且大家都
誇自己聰明。

172.

解 原來，聰明的高斯發現，從1到100，第一個數和最後一個數、第二個數和倒數第二個數相加，它們的和都是一樣的，即1＋100＝101，2＋99＝101……50＋51＝101，一共有50對這樣的數，所以答案是50×101＝5050。

173.

解 追不上。

因為公車開進懸崖後，救護車還有20公尺才會到達。

174.

解 商店老闆損失了100元。

老闆與朋友換錢時，用100元假幣換了100元真幣，此過程中，老闆沒有損失，而朋友虧損了100元。

老闆與顧客在交易時：100＝75＋25元的貨物，其中100元為兌換後的真幣，所以這個過程中老闆沒有損失。

朋友發現兌換的為假幣後找老闆退回時，用自己手中的100元假幣換回了100元真幣，這個過程老闆虧損了100元。所以，整個過程中，商店老闆損失了100元。

175.

解 $\dfrac{1}{11}$。

假設現在有12L的冰，融化後，變成水，體積減少 $\dfrac{1}{12}$，也就是只剩下11L的水。當這11L的水再結成冰時，則又會變成12L的冰，所以，對於水而言，正好增加了 $\dfrac{1}{11}$。

解 如圖傾斜45度角，就可以把一半的水倒掉。

留一半

177.

解 從上面的數據可以知道，當二哥拿4顆糖果的時候，大哥拿3顆；當二哥得到6顆的時候，小弟弟可以拿7顆，那麼孩子們的分配比例應為9：12：14。9＋12＋14＝35，因此，也就是說把770顆糖果分成35份，大哥要35份當中的9份，二哥分得35份當中的12份，三哥分到35份中的14份。所以大哥得到了198顆，二哥分到264顆，小弟分到308顆。爺爺看見他們很聰明地分配完花生，又見他們如此謙讓，高興地哈哈大笑。

178.

解 4隻貓。

179.

解 18和81，29和92。數字王國有意思吧？

180.

解 他們要往返六次。

第一次，兩個孩子乘小船到對岸，然後由其中一個孩子把船划回三個人所在的地方（另一個孩子留在對岸）。

第二次，把船划過來的孩子留在岸上，一個人划小船到對岸登陸。在對岸上的孩子把船划回來。

第三次，兩個孩子乘船過河，然後其中的一個孩子把船划回來。

第四次，第五次，重複第二次和第三次。

第六次，第三個人過河。小孩把船划回來。於是所有人都順利到達對岸。

181.

解 吉米應該先放空槍。

他如果先射擊「槍神」，打中的話，「槍怪」就會在2槍之內把他打死；如果先射擊「槍怪」，射中的話，「槍神」會一槍就要了他的命。如果先射「槍怪」而未中，「槍神」就會先射「槍怪」，然後對付吉米。假如射中了「槍神」，「槍怪」贏吉米的機率是 $\frac{6}{7}$，而吉米贏的機率是 $\frac{1}{7}$。

假如先放空槍，吉米下一步要對付的就是其中一個人了。如果「槍怪」活著，吉米贏的機率是 $\frac{3}{7}$。如果「槍怪」沒打中「槍神」，「槍神」就會一槍打中他，此時吉米的勝算是 $\frac{1}{3}$。

吉米先放空槍，他的勝算會提高到約40%，而「槍神」、「槍怪」的勝算是22%、38%。

182.

解　還剩142頁。因為剪第60頁的同時也帶著另一面的第59頁，同樣第95頁也帶著第96頁。一般的書正面是單號，背面是雙號。

183.

解　還是老師告訴了大家答案：

假設這些梨有x個，直接求x不太容易，但是，如果把x加上一個1，用x＋1去除10、9、8、……3、2這些數，會怎麼樣呢？啊!x＋1正好能被10、9、8、…、3、2這些數整除，沒有餘數。於是，問題就清楚了，一個數能被10、9、8……3、2整除，這個數不就是它們的最小公倍數嗎！

10、9、8……3、2的最小公倍數是：

$5 \times 8 \times 7 \times 9 = 2520$。既然x＋1＝2520，於是x＝2519，所以這些梨共有2519個，或者是2520的某個倍數，如5040、7560等等，那樣的話，梨就共有5039或7559個了。

184.

解 農夫先從大桶中倒出5千克油到9千克的桶裡,再從大桶裡倒出5千克油到5千克的桶裡,然後把5千克桶裡的油將9千克的桶灌滿。現在,大桶裡有2千克油,9千克的桶已裝滿,5千克的桶裡有1千克油。再將9千克桶裡的油全部倒回大桶裡,大桶裡有了11千克油。把5千克桶裡的1千克油倒進9千克桶裡,再從大桶裡倒出5千克油,現在大桶裡有6千克油,而另外6千克油也被換成了1千克和5千克兩份。原來農夫不僅能幹,而且還很聰明啊。

185.

解 這個案子涉及到一個數學常識,大家都知道,單數和單數相加得出的和一定是雙數。而根據盜墓者的描述,假如100這個數可以分成25個單數的話,那麼就是說數個單數的和等於100,即等於雙數了,而這顯然是不可能的。

事實上,25個人如果偷的都是單數的話,那麼這裡面就有24個單數,即12對單數,另外還有一個單數。每一對單數的和是雙數——12對單數相加,它

的和也是雙數，再加上一個單數得出的和不可能是雙數，因此，100塊壁畫分給25個人，每個人都分到單數是不可能的。自首的盜墓者這樣做是想嫁禍給他的手下，好讓自己私吞贓物。

186.

解 你可以先試著分一下，看看與正確的答案是不是相符。

分水的步驟是這樣的：

(1) 先從水瓶中倒出3斤水裝滿小瓶；

(2) 然後把小瓶裡的3斤水再倒入大瓶；

(3) 再次從水瓶中倒3斤水裝滿小瓶；

(4) 再把小瓶裡的水倒滿大瓶。由於大瓶只能裝5斤水，所以這時小瓶中剩下1斤水。

(5) 把大瓶裡的5斤水倒還到水瓶裡，這時水瓶裡一共有7斤水；

(6) 把小瓶裡的1斤水倒入大瓶；

(7) 第三次從水瓶中倒3斤水裝滿小瓶，這時水瓶裡就剩下4斤水了；

(8) 把小瓶裡的3斤水倒入大瓶，加上大瓶中原有的1斤水，剛好也是4斤水。

於是經過上面八個步驟，8斤水就平分了。不知道你的答案是不是也是這樣的？如果你沒有答出來，那麼看了上面的答案，你再試試下面這道題：

有一個裝滿10斤油的油壇，另外有兩個瓶子，一個裝滿剛好是3斤，另一個裝滿是7斤。請問使用這兩個瓶子作為量器，能把油壇中的10斤油平分為兩個5斤嗎？

這個問題的答案與上面的解答很相似，你仿照上題的解答過程，很容易就能得到正確答案。也許，你會認為這樣的分法是偶然的巧合，其實不然，這其中包含了數學原理。

兩個瓶所盛水的斤數是5和3，是兩個互質的數，任意兩個互質數有這樣的性質：經過多次的加法、減法運算以後，能得到結果1，如果再重複若干次，就可以得到任意正整數。

例如3＋3－5＝1，而4（3＋3－5）＝3×8－5×4＝4，這正是我們要的數字。

也就是說，經過幾次來回倒水，我們必然可以得到1斤水，那麼從理論上看，重複4次上述操作就可以得到所求的4斤水了。而實際上，我們並不需要重

複4次，因為有一個3斤的瓶，而3＋1＝4，所以我們很容易就能把8斤水平分了。

187.

解 先從第一個大哥開始去的那個晚上計算。如果7個大哥能同時碰面，他們之間間隔的天數一定能夠被2、3、4、5、6、7整除，那麼我們可以很方便地得出這個數字是420。

因此，在他們開始會面的第421天，7人將同時出現。而由於他們已經在同一個區域活動了一年，所以離這一天的到來已經不會太遠了。

188.

解 從末尾開始，最小兒子得到的馬的數目，應等於兒子的人數。馬餘數的 $\frac{1}{7}$ 對他來說是沒有份的，因為既然不需要切割，在他之前已經沒有剩餘的馬了。接著，第二小的兒子得到的馬，要比兒子人數少1，並加上馬餘數的 $\frac{1}{7}$。這就是說，最小兒子得到的是這個餘數的 $\frac{6}{7}$。從而可知，最小兒子所得馬數應能被6除盡。

假設最小兒子得到了6匹馬，那就是說，他是第六個兒子，那人一共有6個兒子。第五個兒子應得5匹馬加7匹馬的 $\frac{1}{7}$，即應得6匹馬。

現在，第五、第六兩個兒子共得6＋6＝12匹馬，那麼第四個兒子分得4匹馬後，馬的餘數是 $\frac{12}{\left(\frac{6}{7}\right)}=$ 14，第四個兒子得 $4+\frac{14}{7}=6$ 匹馬。

現在計算第三個兒子分得馬後馬的餘數：6＋6＋6即18匹，是這個餘數的 $\frac{6}{7}$，因此，全餘數應是 $\frac{18}{\left(\frac{6}{7}\right)}$ ＝21。第三個兒子應得 $3+\left(\frac{21}{7}\right)=6$ 匹馬。

用同樣方法可知，長子、次子各得6匹馬。我們的假設得到了證實，答案是共有6個兒子，每人分得6匹馬，馬共有36匹。有沒有別的答案呢？假設兒子數不是6，而是6的倍數12。但是，這個假設行不

通。6的下一個倍數18也行不通，再往下就不必費腦筋了。

189.

解 把3個蘋果各切成4份，把這12個半塊分給藝藝和同學們每人1塊。另4個蘋果每個切成3等份，這12個 $\frac{1}{3}$ 也分給每人1塊。於是，每個孩子都得到了一個半塊和一個 $\frac{1}{3}$ 塊，也就是說，12個孩子都平均分配到了蘋果。

190.

解 需要18天。蝸牛寶寶實際上每天可以向上爬1公尺，從表面上看，爬20公尺的牆似乎需要20天。但是其實只需18天就可以到家了。蝸牛寶寶每天能向上前進1公尺，17天能上升17公尺，到第18天牠再爬3公尺就到達20公尺高的牆頭，不會再向下滑了。然後牠可以「縱身一躍」，就可以回到另一邊的家了。

191.

解　我們可以用假設的方法計算。生肖一共有12個，假設答案是2個人時，擁有不同生肖的機率是12/12×11/112=92％。而3個人擁有不同生肖的機率是12/12×11/12×10/12=76％。

以此類推，當人群中有5個人時，擁有不同生肖的機率是38％，降到了50％以下。5個人擁有不同生肖的機率是38％，那麼其中最少有2個人是相同生肖的機率就是62％。

所以答案是至少在5個人以上的群體中，其中有兩個人出生在同一個生肖上的機率，要高於每個人的生肖都不同的機率。你算對了嗎？

192.

解　露露不假思索地說：「5000。這也太簡單了！」但是子韜卻搖著頭說，正確答案是4100。

其實這道題特別容易受心理影響。得到5000這個答案的人都是受到了題目中最大的數字——1000的影響，將原來總和為100的四個兩位數的和也誤認為是1000。

其實這道題揭示了人的兩種思維慣性：喜歡大的數字，也喜歡整齊的數字。所以才會犯這樣的錯誤。

193.

解 為了方便計算，把伯賢、燦烈、世勳設成甲、乙、丙，經過計算，我們不難發現剛開始伯賢有260元，燦烈有80元，世勳有140元。

194.

解 也許你可能會認為第二場比賽的結果是平局，其實這個答案是不對的。由第一場比賽我們可以知道，烏龜跑100公尺所需的時間和蝗蟲跑97公尺所需的時間是一樣的。

所以，在第二場比賽中，開始烏龜會比蝗蟲落後，也就是說當蝗蟲跑過97公尺的時候，烏龜一共跑了100公尺。那麼在剩下的相同的3公尺距離中，由於烏龜的速度快，所以，當然還是牠先到達終點。

195.

解 甲公司較好。表面上看，兩家公司的年薪都是10萬元，甲公司每年加薪1萬元，乙公司每年加薪2萬元。似乎是乙公司比較好。可這並不是合適的答案。深入地分析一下兩個公司每年的收入，就可以一清二楚了。

第一年：

甲公司：50000元＋55000元＝105000元

乙公司：100000元

第二年：

甲公司：60000元＋65000元＝125000元

乙公司：100000＋20000＝120000元

第三年：

甲公司：70000元＋75000元＝145000元

乙公司：120000＋20000＝140000元

依此類推，去甲公司每年都可以多收入5000元。原因就是，甲公司的薪水雖然「起薪低、加薪少」，但是加薪的次數多，所以選擇甲比較符合薪資待遇這一條件。

196.

解　一共有14641隻螞蟻。牠們一共搬了四次兵。

第一次搬兵：$1＋10＝11$（隻）

第二次搬兵：$11＋11×10＝11×11＝121$（隻）

第三次搬兵：$121＋121×10＝1331$（隻）

第四次搬兵：$1331＋1331×10＝14641$（隻）

因此，螞蟻的總數是14641隻。

197.

解　94隻？並不需要那麼多，35隻青蛙就夠了。

因為35隻青蛙在1分鐘裡能捉1隻蒼蠅，所以這35隻青蛙在94分鐘裡就能捉94隻蒼蠅。

如果你答錯了，多半是因為只注意「數」，而沒有理清「量」的關係。仔細地分析這道題，就能知道青蛙捕蠅的速度應該是每隻青蛙每分鐘捉幾隻蒼蠅，而不是大多數人想當然的每隻青蛙每分鐘捉1隻蒼蠅。即使每隻青蛙每分鐘捉1隻蒼蠅，那麼在94分鐘裡捉94隻蒼蠅也只需要1隻青蛙就夠了。

198.

解 這疊紙的厚度將達到3355.4432公尺，有一座山那麼高。

199.

解 對於第一問，你可能會脫口而出是12秒，12秒絕對是錯誤的答案。

你必須明白每敲一下鐘都會有間隔，所以，時鐘敲打6下共有5次間隔，題中說敲打6下需要6秒鐘，那麼每次敲打之間的時間間隔就是1.2秒。敲12下的話，中間有11個間隔，所以一共需要13.2秒。

關於第二問，有了「間隔」的意識，你應該不會想當然地覺得答案是7秒。你可能會經過仔細的分析：每次敲打之間的時間間隔將是1.2秒，時鐘敲7下的話，中間有6個間隔，所以一共需要7.2秒。

可這並不是第二問的正確答案，因為題目問的不是「敲7下要多長時間」，而是「需要多長時間才知道現在是7點」。要確定是不是7點，不僅要等時鐘敲七下，還要看時鐘會不會敲第8下。所以我們還要繼續等待1.2秒，所以一共需要8.4秒。

200.

解 青蛙會獲勝。

你也許會這樣分析：松鼠跳得遠但是頻率慢，青蛙跳得近但是頻率快，牠們跳6公尺所用的時間是相同的，所以應該打成平手。但其實最後的勝利者是青蛙。

因為當青蛙跳完第一個100公尺時，剛好跳了50次，所以往返的全程一共需要跳100次。

松鼠跳第一個100公尺時，前33次跳了99公尺，為了最後1公尺，不得不多跳一次；而在返回時也同樣需要跳34次。所以在200公尺的全程中，松鼠總共需要跳68次，等於青蛙跳102次所用的時間。

那麼自然是青蛙獲勝了。

201.

解 沙皮狗跑了5000公尺。沙皮狗的奔跑速度是不變的，只需要知道沙皮狗跑了多長時間，就可以計算出牠的奔跑路程。而智賢追上敏俊用了10分鐘，因此沙皮狗跑了5000公尺。

202.

解 首先假定公車往返於甲公司和施工工地之間，一次需要半小時。若分成兩組，前半小時每組各裝好了1車，後半小時等待公車往返，工人休息，因此用這一方法時，1小時內裝了2車，運了2車。

若10個人一起裝車，15分鐘就可以裝好第一輛車，車子馬上開出；第二個15分鐘，這10人再裝好第二輛車子，車子又開往工地；第三個15分鐘由於兩車都在路上，所以工人休息；第四個15分鐘工人開始裝已經返回的第一輛車。用這種方法，1小時內裝了3車，運了2車。

很顯然，第二種方法效率高，第一種方法浪費了車子在路途上的時間。

203.

解 答案是2.5元。

通常人們會不假思索地回答說：籃子的價錢是5元。如是這樣的話，水果就只比籃子貴15元了，而題目中說水果比籃子貴20元。只有包裝2.5元，水果本身價錢是22.5元時，水果才恰好比籃子貴20元。其實

這道題如果根據題意列出方程式，計算後得出結果就一目瞭然了。

204.

解 根據上文的敘述，有些人很可能認為有一半的人是男人，另一半是女人，也就是16位男士，16位女士。但其實這是錯誤的。

我們來分析一下，文中強調是用隨意的方式將32個人分成一對一對的舞伴，每對中至少有一位是女性；也就是說，在這任意搭配的16對中，絕對不會出現兩個都是男性的搭配，當然也有可能有2位或更多的男性均分在每對舞伴中，但題目強調的是，透過任意次的分配，都能維持每對中至少有1位是女性。所以，本題的答案只有一個，參加舞會的男性只有1位，其餘31位都是女性。

205.

解 按先買161瓶啤酒計算，喝完以後他們用這161個空瓶還可以換回32瓶 (161÷5＝32……1) 啤酒，然後再把這32瓶啤酒退掉，這樣一算，就發現實際上兄弟甲買了161－32＝129瓶啤酒。可以再次確認一下：如果先買129瓶，喝完後用其中125個空瓶 (必須是5的倍數) (還剩4個空瓶) 去換25瓶啤酒，喝完後用25個空瓶可以換5瓶啤酒，再喝完後用5個空瓶去換1瓶啤酒，最後用這個空瓶和最開始剩下的那4個空瓶去再換一瓶啤酒，所以這樣他們總共買了：129＋25＋5＋1＋1＝161瓶啤酒。你算對了嗎？

206.

解 我們可以假設寡婦的女兒分得了X元，那麼根據法律規定，寡婦應該得到2X元，而她的兒子則應該得到4X元，如此，我們就可以得出：X＋2X＋4X＝3500元，分析得出，X＝500元。所以寡婦應分得1000元，兒子分得2000元，女兒500元。

207.

解 為了方便計算，我們先把1元換算成100分。

5枚2分的郵票，50枚1分的8枚5分的，加起來正好是1元。

208.

解 假設1內代表第一副手套的裡面，而1外代表它的外面。同樣的，2內代表第二副手套的裡面，2外是它的外面。

第一位醫生同時戴兩副手套進行手術，因此1內與2外就污染了，而1外與2內還是乾淨的。

接著第二位醫生只戴第二副手套進行手術，這時用掉了2內這一面。而2外在第一次手術就接觸到了患者，所以沒有問題。

輪到第三位醫生動手術的時候，他把第一副手套的外面 (也就是1外) 翻過來，戴在手上，那一面是有消毒的。然後他再把第二副手套戴在外面，仍然保持2外接觸患者。這樣，在整個手術過程中，患者只接觸到2外這一面，也證明了三位醫生用的都是消過毒的一面。

209.

解 甲先生的計算過程是不合理的。整個行程中一部分是兩人分攤，而還有一部分應該是甲先生自己負擔，對於甲和乙來說，這兩個價錢是不一樣的，可是甲先生把它們混淆了。實際上甲先生自己應該負擔全程的$\frac{1}{4}$，但是在他的計算方法裡，自己負擔的部分只有$\frac{1}{7}$。

所以正確的計算方法應該是：將全部路程的一半作為1個單位，因此全程為4個單位。每個單位攤到的車資是35元。第1個行程單位的車資由甲先生單獨承擔，後面的行程則由兩人平攤。因此，甲先生應付的車費是87.5元，乙先生應付的費用是52.5元。

210.

解 把10個箱子依次裝進1、2、4、8、16、32、64、128、256、489塊磁磚，這樣，1000塊磁磚剛好全部被裝進去。然後在各個箱子上做好數量標記。

如果有人要買1塊磁磚，拿第一個箱子就行了。如

果買的磁磚數少於4塊，老闆就在前兩個箱子之間拿。如果少於8塊，只要在前三個箱子之間計算一下……以此類推，如果少於512塊，只要在前9個箱子間計算一下就行了。

帶你走進一個奇妙的聖殿，

告訴你星座、血型、生肖的神祕力量，

教你如何運用這些知識，

探索蘊含在星座之中的寶貴「財富」，

破解血型的奧秘，找尋生肖的密碼，

幫助你瞭解人性、順應人性、改造人生！

坊間的職場武功祕笈沒有用？
書局裡的愛情寶典像張紙屑一樣？
下降頭、貼符咒、吃香灰……
人際關係還是沒改善？

不用自廢武功外加自宮！
只要這一本萬事都嘛OK！

永續圖書
線上購物網

www.foreverbooks.com.tw

◆ 加入會員即享活動及會員折扣。

◆ 每月均有優惠活動，期期不同。

◆ 新加入會員三天內訂購書籍不限本數金額，

　即贈送精選書籍一本。（依網站標示為主）

專業圖書發行、書局經銷、圖書出版

永續圖書總代理：

五觀藝術出版社、培育文化、大拓文化、讀品文化、雅典
文化、大億文化、璞申文化、智學堂文化、語言鳥文化

活動期內，永續圖書將保留變更或終止該活動之權利及最終決定權